在光影中
看見美

胡毓豪

# 推薦序

## 攝影藝術：以光作畫，以明志

元宵、天燈……一連串的燦爛光影猶存腦際，在扶輪社新年度(2015-2016)團隊訓練會再遇胡毓豪──令人敬佩的扶輪社友和攝影家──他的第三本書《在光影中看見美》專攻「光、影」即將出版，邀我寫序。

記得有此一說：一本書的序有如婚禮的來賓致詞。溫馨隆重的婚宴，人們注視的是男女主角；讀一本書，翻翻目錄，然後粗讀或再細讀本文，序似乎多餘。然而，天下事總有例外！史學家唐德剛先生寫的序，深刻浩瀚，有時另成了一本書。我讀過毓豪先生兩本書《按下快門前的60項修煉：胡毓豪攝影心法》和《亂拍煉出好照片》，也與喜愛攝影的朋友們分享。一系列三本書，有系統、循序漸進地闡述了他的理念，也給了我許多啟發，乃鼓勇寫幾段文字與讀者分享。

首先，毓豪先生共鳴「詩以明志」，其「攝影以明志」的哲理觀在三本書反覆呈現，也豐富了攝影──只有一百六十多年歷史的藝術──的心靈層次。
「藉攝影以養心。」
「攝影藉景觀說內心話。」
「攝影是心靈閃動的紀錄。」
其次，彰顯「有感」的攝影，「獨特的拍照」和「獨行拍照」。

「影像能自己說故事，感人的故事能引起共鳴。」

「每個人都是獨特的，所以每個人拍出的照片應都是獨特的。」

「習得技巧後，就要獨行拍照去，獨行才有時間思考……攝影需要思考和觀察、群體活動可讓你知道，哪些景點是拍照的地方……」

第三，「光與影是攝影更上層樓的重要元素」，有陰與陽的哲理面：

「暗中含亮，亮中藏暗」，明暗搭配形成變化。

「明區中的暗之加分效果，暗部中亮的細細微光，提升黑的價值。」

「拍照是在觀察環境中的取景，掌握光影變化叫創作。」

創作這本書，闡述「光影中看見美」的理念，毓豪先生在鹿港租屋六十天，在京都楓紅季節待了幾個星期，這是他的用心專注。這本書更表達了他對歷史小鎮或古都的關愛，將其歷史光影轉化成影像光影。

希望讀者好好「讀」照片，採用了高成本的印製及裝訂是作者的貼心。

這本書可以放在咖啡或茶桌上，有空讀它幾頁，獲益良多，啟發至深。

──────── 胡俊弘　臺北醫學大學前校長、國際扶輪 3480 地區前總監

# 推薦序

## 在「光與影」中記錄鹿港之美

去年一年間,在鹿港常會看到一位瘦高的攝影愛好者,背著旅行袋、拿著相機,在大街小巷、古蹟、景點拍攝。我有機會在鹿港丁家古厝和他聊天,才知道他是攝影工作者胡毓豪,曾擔任過《中國時報》、《ChinaTimes》攝影記者,攝影作品曾獲金鼎獎、觀光局文藝創作獎、中興文藝獎等殊榮。

胡毓豪 1953 年生於彰化溪湖,就讀高中一年級時開始接觸攝影,就讀世新大學時,狂瘋於新聞攝影,大二就在中央通訊社實習,而後正式任職攝影記者,先後在臺北與日本等處駐地服務,並利用機會在東京藝術攝影學校進修,學習完整的學術理論與實務。

胡毓豪說:六十歲後要學習放下,希望以「清靜、自在」的方式,透過攝影教學與文化推展回饋社會,除先後擔任攝影講師,也出版攝影專書。近年來,希望有機會深入瞭解他的家鄉——彰化。他首先選擇鹿港這個文化古鎮,主要原因是他喜愛鹿港人情風物與文化,認為鹿港在人文與觀光方面,最有可能發展成日本的京都。

胡毓豪先生曾去京都很多次,也深入探討京都的發展歷程,他說,京都古城每年約有五千萬觀光客,遊客並非完全為了觀賞櫻花、楓樹、古蹟景點與歷史建築,真正吸引大家的是當地文化的多元內涵。

為專心拍攝鹿港，他在鹿港租屋，花了一段時間走訪鹿港景點，拜訪相關文史機構，希望在「光與影」中記錄鹿港之美。他從所拍攝的照片中精選出兩百多張作品，配合時間、景點、光影的掌握，向讀者介紹鹿港。他說「光」是文化光榮，「影」則是沉潛再復興。這樣的主軸讓本書內容更充實，高度呈現書名《在光影中看見美》的內涵。

鹿港文教基金會自 1982 年創立，以弘揚鹿港文風為職志，在有限基金經費下，除每年代辦大專獎學金、文史資料蒐集整編、培訓鹿港采風導覽人員及推動鹿港相關文化活動等會務之外，也策劃編輯發行與鹿港文化有關刊物，對地方文化的投入頗獲肯定。胡毓豪以攝影專業投入文化工作，關心地方文化的理念與我們不謀而合。更值得讚揚的是，他用實際行動表達回饋家鄉的心意，確實難得。

今書將出版，寄予感激與敬佩之情，並樂為之序與推荐。

——————————— 王康壽　鹿港文教基金會　董事長

# 推薦序

## 光影臻境與意境：在光影中看見美的體現

　面對不同對象、不同際遇，會觸發耐人尋味的感官反應，這個世界有一種神祕的力量，它會與真誠的人對話。如何領略生活中的景物，敏銳觀察捕捉瞬間的印象，一直是人們百思不得其解的課題。周遭變化、心靈觸動，掌握瞬間，捕捉剎那，視覺觸角正履行生活中的靜觀、感應、體察、回饋、紀錄，與宇宙萬物生生不息的互動，正似無止境的光影旅行。

藝術創作者腦海裡一直想著探索與人相關的一切，從古迄今毫無改變。眼前的臺灣因網路開放、資訊自由流通、社會價值多元、政治環境特別，所以每一個「有心人」都戰戰兢兢，欲持有閒情，不甚容易。

只有生性難移和情意自主的人，才肯用心在藝術園地播種。天地、大海、山川、花草，飛禽、走獸、生態環境，各是不一樣的景象。象由心生，是反照人格特質的結果，心靈的蘊涵與生活經歷的堆疊，自是彼此相互呼應的。

相機科技一日千里，召喚著大家努力拍、隨時拍、處處拍，帶給人們莫大「快感和視覺享受」。攝影術發明至今，雖然只有一百七十六年，但它的操作，進步到令人驚訝！但相機科技無論如何創新，攝影者才是真正主角。毓豪兄在攝影領域浸淫許久，對影像藝術表現、人文再現、生活紀實有自我見解，所以出版了《按下快門前的 60 項修煉》，和《亂拍煉出好照片》之後，繼續出版《在光影中看見美景》，他對攝影心情的註解讓攝影術直接觸動人心，開啟大眾無限的攝影視界。

攝影藝術迄今仍充滿活力，不斷地創造驚奇，多閱讀前人的經驗書寫是對自己最直接的策進。

——————— 鐘永和　中華攝影藝術交流學會名譽理事長

# 推薦序

## 思光築影：美在光中的建構體現

攝影來自西方，從很多視角來看，它脫離不出西方的審美思考。「有光始有影」，因為光讓我們看見了物體與造形的存在，所以我們能依著這些形象去描繪我們喜愛的景致。而從十九世紀印象派大力提倡繪畫中的「光」，以及光的動感、隨著時間變化造就情境中不同的氛圍，所以，常常在選擇攝影主題時，也會留意究竟「有影嘸」？

光的種類繁多，大體可分為自然光與人造光，人造光又可分為現場既定的人造光源與刻意營造的光源（如商業攝影之需求所設置的）。自然光在一天二十四小時之間變化莫測，當我們以為黑夜來臨時，卻又從中間發現了胭紫、湛藍或是霓紅反射的暖調。 而不論城市或鄉鎮中，人造燈光處處出現，有些為照明功能、有些則為裝飾作用。當自然光中黑可更黑、亮可更亮的變化中，或四處煦煦的都會光影、沉靜鄉村的路燈映照下，如何善用現場的光線、掌握它與被攝主體之間的關連，進而成就影像的魅力，這就是本書提供的學習與應用竅門。

作者將「光」的各種特性以基本功打底的方式闡釋，我們置身在千千百百的光的作用中，卻常忽略細微的變化而成為非黑即白的認知，善用光則會成為影像的最佳化妝師，所謂影像中的穠纖合度，勿致過猶不及。構圖的失敗尚可勉強重新裁切或重新布局，但光的變化瞬間即無，正如作者所言：「學光影要注意時時刻刻的獨特性，以獨特性去彰顯影像的意義。」即使在過去黑白影像中也「色分九階」，這九階的變化有賴光線取用與選擇，所以在構圖之初即要將光線的因素考慮進去。

光除了對應色彩的鮮明度、飽和度外，同時可以營造情緒與個性的表現，可以採中庸的剛柔並濟，也可以凸顯張力的以虛還實，利用大量的白或黑的光線空間，支撐主體的力道。《在光影中看見美》這本書中，作者用具象的技巧與技術來陳述如何表現光影的透視感、構圖分割、調校明暗對比等，也從心靈面來探索人在物與物之間的修行法則，思考的不僅是光線應用，還包含了影像背後的意義。

有光始有影像，影像構成則出自心中，在光影游動與心靈思考的交會點，就是影像完成的瞬間。

——————————————潘慧敏　文化大學推廣部視覺藝術中心　藝術總監

## 推薦序

# 我心中攝影界的俠客

認識胡毓豪老師是在十八年前參加「英浩攝影藝術空間」舉辦的攝影基礎班。他放棄高薪，積極投入攝影經營及攝影教育推廣。我覺得他是攝影界的俠客，為推廣攝影的活路，不計成本地投向剛萌芽的網路世界。

他為推動攝影，與簡榮泰老師及李坤山老師共同拓展影像教育。隨後，我們以舊有班底，組成「英浩之友影像學會」，由我擔任創會會長，學會至今已十七年了。

十年前，胡老師重新歸隊，並在八年前號召大家共同成立讀書會，無私提供時間及場地以交換攝影心得，延續攝影創作力，分享創作喜悅。其目的是要凝聚眾人力量，提升攝影成就，讓有興趣的好友，可以在攝影領域日益精進。

我曾數次邀請胡老師至臺北市建築師公會攝影俱樂部上課演講。他不是告訴大家如何拍照，而是如何攝影。講的是攝影人生，不談攝影技巧，只論攝影心法，讓你知道「攝影最難的事」是拍照之前的養成。

不教測光、曝光技巧，而是談如何感受光線，有感才能拍出好照片。他認為數位科技進步，攝影技術已不是問題，而是要懂得思考才能拍出好作品。要如何正確思考？

胡老師鼓勵大家閱讀，直接吸收前人的智慧。

為了出版《在光影中看見美》這本書，他常一個人背著二臺舊相機，漫遊在鹿港大街小巷，捕捉人們的生活。他用光影哲學來詮釋鹿港老時光，和令人眷戀的老街景，甚至到他的求學地日本，捕捉光影故事。這本書同樣的不是教你使用相機來創作，而是藉著掌握光線為創作加分。

利用光影創造出空間感和透視感，那是表面上的元素，如何利用攝影思維來表達個人影像哲學，才是展現深度的表現。從書中參，從行動中悟，透過修煉成就自己的影像創作。

如同他的第一本著作《按下快門前的 60 項修煉》所說：「修煉之前，你會拍照；修煉之後，你學會了攝影。」第二本書鼓勵大家「亂拍」，用心按一萬次快門，你就可以拍出大師級作品，用心才是出類拔萃的重點。第三本書專論光影，他說：「照片要好好閱讀才能瞭解作者的用意。」此書確實值得讀者用心去讀！

──────────── 劉昌煥　建築師、英浩之友影像學會創會會長

# 前言

攝影的修煉主要分為四個階段，首先是來自內心的動機，有了動機才會主動學習，主動的心才是一切的根本，本立而道生。之後，要找到對的法門，憑什麼找正確的門路？非掌握技巧不可，所以說：「心是根，技是門。」

拙著第一本書《按下快門前的 60 項修煉——胡毓豪攝影心法》，即是植根要訣。第二本書《亂拍煉出好照片——用心按一萬次快門，成就大師級好作品》，就是希望攝影人充分掌握拍照的技巧，唯有技巧成熟才能如魚得水。若進不了門，如何登堂入室？

有心、有技，已可遊走江湖，但「光影」才能為攝影作品加分，捨此不再精進，十分可惜，所以第三本書集中精力專攻光影，市面上專論光影的攝影書極少。光，看得到，摸不到，有而無，卻是影像的主宰，沒有光就沒有地球上的一切，更不會有以光作畫的「攝影」，攝影能瞬間作畫。

攝影在藝術史上雖只有一百七十六年，卻是活力最強的一門。數位影像誕生後，拍照工具更是無限擴張，幾乎無所不在，而且手機所產生的「照騙」，到處橫行。想拍好照片必須具備一定的美學眼光和技巧，不是唾手可得。

你拍的是「照片」還是「照騙」，自己是否分得清楚？攝影，西洋字的意思是以光作畫，講事的本質，中國字「攝影」則強調影的重要，中西合併直指光影是此技的靈魂。一年四季，天天可以拍照，但練習光影卻以夏、秋兩季最佳，錯失這六個月，等於失去一整年。

所以，我選定夏末初秋的鹿港做為拍攝光影的場域。為什麼居於台北卻得跑到鹿港拍攝光與影？鹿港是有文化的歷史小鎮，時間已替它沉澱出光影，加上彰化是我的故鄉，懷著淡淡的思念，我在鹿港租屋六十天，方便隨時拍照。

專論「光影」的攝影書，最好以專題製作方式進行，地區不宜散亂，集中才能比較出光影變化對影像的影響。我不只拍陽光普照的時刻，而將時區儘可能拉長，兼顧破曉之前，也延伸到華燈初上與熄滅之後，既拍太陽光也拍月光，人造光當然也不能放棄。

有人問：「拍攝區只囿於鹿港，會不會過於狹小？」拍照觀念中的「看景」，要先看到美好光影才能有好的取景素材，所以取景區的大小，對培養光影敏感度不會有不好的影響。或許有人認為加入其他地區會更好，為此，我加入京都楓紅季節的「光影」和極少的其他照片。

先說明我使用的全部工具：
1. 兩臺 Nikon D300。
2. 兩只鏡頭 17—55mm F2.8、80—200mm F2.8 無防手震。
3. 偏光鏡。
4. Lightroom 影像軟體及 Panasonic DMC-LX5，和臺灣製造 Velbon QHD-63D 三腳架。

在 2015 年，以上器材皆是老古董了，我想強調的是請拍攝者認識自己手上的工具，只要合用，都是好器材！並非最新、最貴才是最好。

此書討論光和影，因此在印刷上必須非常講究，它雖然不是攝影集，但製作上會用此做標準。裝訂採成本較高的 PUR 裝訂方式來完成，因為會讓跨頁照片更完美。印刷用紙也是高級品，所有高成本的投資，目的是希望大家好好「讀」照片，而不是只讀文字。

天佑好人，我在鹿港不但拍照順利，又交了老老少少很多新朋友。他們更邀約出版社到鹿港辦新書發表會。一個小鎮的文化深度，藉著當地住民展現的內涵來創造，只有在這樣的小鎮才能找到知天樂命的謙卑。祈望鹿港能在安定中不斷提升，進而轉化成為臺灣的京都，靠文化力量吸引人們主動到訪。

因對鹿港特殊的感情，我才能將它的歷史轉化成影像光影，攝影不是拍紀錄，攝影是藉景說心內話。光與影是催化攝影更上層樓的重要元素，就像廟宇、老街彰顯鹿港的價值。拍鹿港光影是一項有趣的挑戰，大家都可以嘗試看看。從挑戰中找樂趣、求進步，這才是修煉攝影的附加價值。

# 目錄
CATALOG

CHAPTER 1

## 第一章　說光論影

1 善於觀察才能看見光影之妙 ──────018

2 技術不是絕對，心靈才是法寶 ──────022

3 光的特性 ──────026

4 在黑白之間追求完美的光線 ──────030

5 善用不同角度的光線 ──────034

6 自然光 V.S. 人造光 ──────038

7 曝光技巧和取景角度 ──────042

8 構圖的重要 ──────048

9 獨行、事先勘景才能拍好照片 ──────050

10 跟著大陽走隨時可拍照 ──────054

11 攝影眼與肉眼不同 ──────058

12 攝影靠光影立體化 ──────062

13 小範圍講大範圍的故事 ──────066

14 什麼是軟調影像、硬調影像 ──────072

15 學光影請善用黑勢力 ──────076

16 巷弄光影 ──────080

17 拍攝不同時分的美 ──────086

18 先有想法再拍照 ──────088

CHAPTER 2

## 第二章　光是神奇的化妝師

1 拍攝晨光的要訣 ──────096

2 光之於景，是絕佳的興奮劑 ──────100

3 先知道陽光的照射角度 ──────102

4 拍照要勇於溝通 ──────104

5 等待光的降臨：五千個菩薩臉譜 ──────108

6 找景就是看光景 ──────110

7 日落前的玻璃廟 ──────114

8 親近陽光才能瞭解光 ──────116

9 古雕刻之光 ──────118

10 瞭解拍攝對象的故事 ──────122

11 拍照就是對生活的觀察 ──────126

12 人像永遠是好題材 ──────130

13 靜態中的動感 ──────140

14 拍照不必執迷大景 ──────142

15 善用環境的反光 ──────144

16 如何切取小景 ──────146

17 室內、室外拍照，各有巧妙 ──────148

CHAPTER 3

# 第三章　影是光的伴侶

1 用光影創造空間感和透視感 ————152

2 拍出細節的層次 ————154

3 一槍斃命式拍法 ————156

4 影，以濃淡顯現生命力 ————158

5 攝影的軟技巧 ————160

6 測光的重要 ————162

7 掌握情境、感覺、氣氛 ————164

8 逆光之美 ————166

9 怎麼拍月夜 ————168

CHAPTER 4

# 第四章　光影體悟

1 暗房技巧和影像軟體 ————174

2 照片的靈魂 ————176

3 攝影是以光影為中心的觀察 ————182

4 好照片一定有故事 ————188

5 人工燈光 ————190

6 善攝者重影輕光 ————194

7 一分鐘的光變化 ————198

8 只要有一點點光源就可以拍 ————200

9 牆飾 ————202

10 審慎選用鏡頭 ————204

11 拍照，牽一髮動全身 ————206

在光影中看見美

光影中看見美───

# 第一章　說光論影

CHAPTER 1

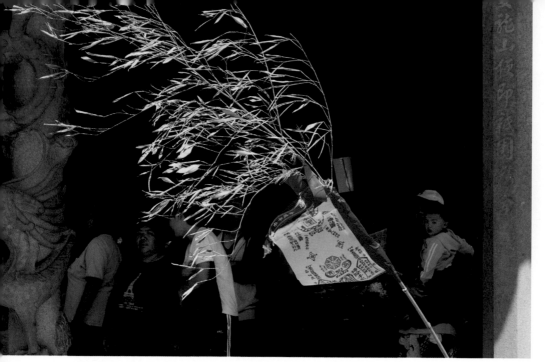

圖 1：快門 1/200　光圈 11　ISO 200　焦距 70mm　時間 12:50

PART 1 ─────
說光論影

# 善於觀察才能看見光影之妙

<div align="right"><em>1-1</em></div>

因為要討論光影，所以書中照片會標上拍攝時間、快門、光圈、ISO、焦距，特殊狀況會標上曝光長短，天氣狀況就藉照片內容表達。訓練你的感官，練習解讀照片的能力，照片內的影像絕非看一眼就可瞭解，所以本書將用最少的文字，指出正確的路徑，不急著給答案。

攝影的眼力必須靠自己不斷增強，才能發現別人未見的美妙，拍出更好的作品，隨時挑戰自己，最後將自己訓練成日日精進的強者。光影隨時變化，如何掌握才能拍出好照片？此疑惑完全沒答案，必須靠自己從實做中累積經驗，才能提升成功的機會。

圖 2：快門 1/100　光圈 7.1　ISO 250　焦距 7.9 mm　時間 16:26

光影無常，所以敏銳的感覺非常重要，細微的變化要
心靜才能察覺出來。學攝影第一件事是煉心，而非急
著買相機，心法仍比技法重要，技法只是心的媒介。

想要提升「看」的能力，可以透過觀察、培養美感與
技巧等方式。攝影，順勢而為絕對輕鬆，早晨的光，
色彩最溫柔，影子也淡，這就是天時，順應天時拍出
來的照片自然不俗，若是晴天卻想拍雨景，便是緣木
求魚，自討苦吃。

圖3：快門 1/250　光圈 8　ISO 800　焦距 200 mm　時間 07:01

圖4：快門 1/200　光圈 8.0　ISO 200　焦距 70 mm　時間 12:54

人的眼睛具有生物本能，喜歡看亮光，所以亮光是焦點所在。但只有亮光而無暗影陪襯，視覺上很「單調」。所以，人看圖先看亮的，再看暗的，這是視覺傳達的順序。

動和靜也是相對的，動態比較吸引人，所以影像內容要有會說話的元素，展現動感才算佳作。明暗必須搭配才能形成變化，「暗中含亮，亮中藏暗」才能扣人心弦。善於觀察就能看見光影之妙。

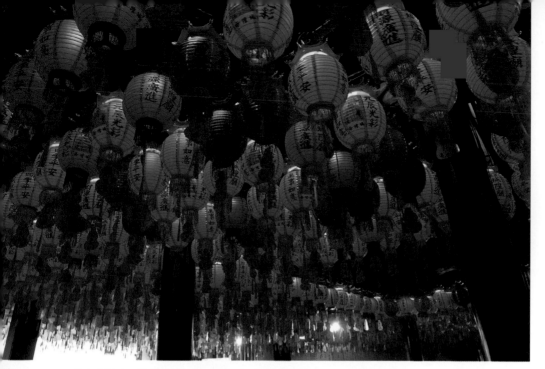

圖 5：快門 1/15 光圈 2.0 ISO 400 焦距 5.1 mm 時間 12:36

# 技術不是絕對，心靈才是法寶

*1-2*

日本有位攝影家，專門從事夜間街拍，在軟片時代，他用 ISO400 的高感度黑白軟片，再以高溫強迫增感顯影的沖片方式，取得粗粒子、高反差的影像。當時，東京攝影雜誌的編輯發現他的獨特，因而持續刊載他的照片，他靠獨特的光影表現方式，經四十年的堅持才名揚世界，紅遍各國。

他是森山大道。

他成功的故事說明堅持的重要。勇於探討人生真實面的日本怪才攝影師荒木經惟，靠相機展現他的認知，戳穿世人的虛偽。兩位攝影大師的成功不是因為攝影技術特別好，而是覺知比當代人靈敏，能拍出直指人心的作品，才得到傑出攝影家的榮銜。

靠攝影活命的人，無論如何都有一定的技術，然而唯有心靈偉大，才能拍出偉大的作品，所以再次強調技術不是絕對的，心靈才是法寶。心靈需要不斷地餵養美學、哲學、文學、音樂等無奇不有的營養，才可能走出自己的路。

圖 6：快門 1/640  光圈 3.3  ISO 125  焦距 4.1 mm  時間 11:26

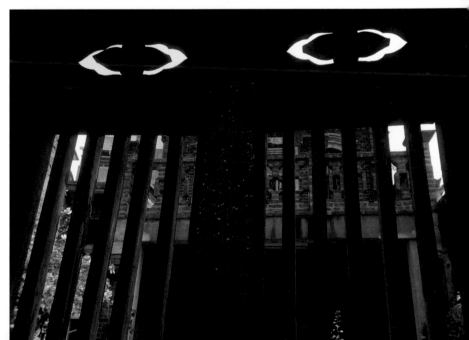

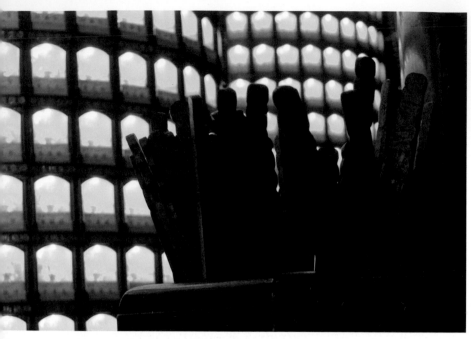

圖 7：快門 1/15　光圈 3.3　ISO 800　焦距 19.2 mm　時間 12:37

創新再創新是攝影人的崇高理想，不論你拿相機的理由是什麼，拍出傑作的目標是一致的。當我為「光影」拍照時，經常問自己：應如何拍？才不會愧對閱讀此書的人。為了拍出不一樣的照片，光影的掌握和構圖成了我的武器。

每個人都是獨特的，所以拍出的照片也應該是獨特的。學光影要注意時時刻刻的獨特性，也就是，同樣的場景，在不同的時間，即使時間差只有千分之一秒，也會有不同的感覺。很多攝影記者經常針對同一被攝物連拍十幾張，就是這個道理，因為每一張照片的時間不同，會有不同的感覺。

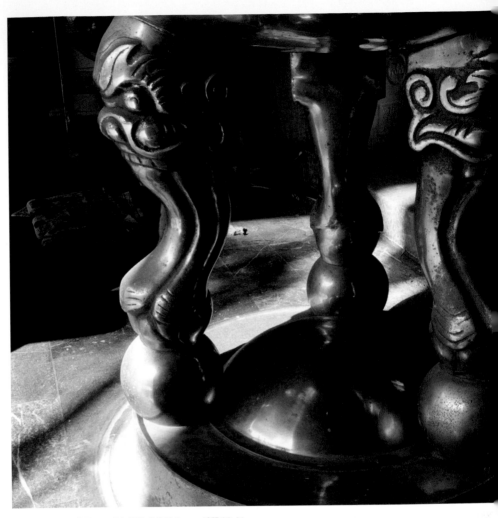

圖 8：快門 1/60　光圈 7.1　ISO 250　焦距 8.5 mm　時間 03:41

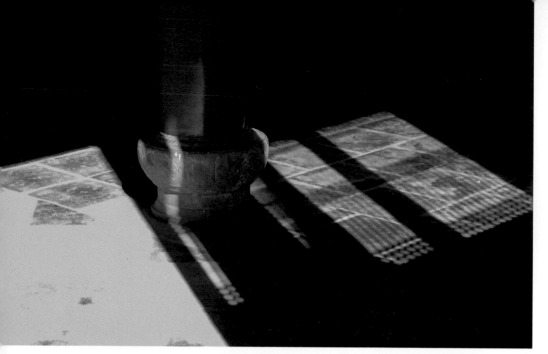

圖 9：快門 1/15　光圈 22　ISO 200　焦距 55 mm　時間 07:52

PART 1 ————
說光論影

# 光的特性

*1-3*

光藉反射物質而被看見，當它穿透大氣層抵達地面，即展現善變的面貌，影響光線最大的因素是天氣，天氣包括風霜、雨露、雲雷、沙塵、冰雪等。

光在地球上直線前進，當物體將照射到本身的光線反射出去，即稱為反光，拍照就得善用反光，只有反光可以補暗部光線之不足。物理上，光的入射角等於反射角，光的強弱與距離的平方成反比。瞭解這些常識，可以知道如何好好利用光線，使照片更有特色。

圖10：快門1/60 光圈6.3 ISO 800 焦距18 mm 時間15:06

善用環境反光，必要時加用反光板才能更完美。通常反光板愈大，反光量愈多，因此反光板愈大愈好（但攜帶大面積的反光板十分不便），反光板有金色、銀色、白色三種，金色讓光線增加暖度，銀色可加強反光強度，白色則為中庸。

使用反光板的效果非常好，尤其拍人像時，柔和的反光經常可大幅提升整體拍攝效果。拍風景或紀念照，因範圍大，少有人使用反光板。拍小景如特寫，因為面積有限、容易控制，所以反光板容易發揮作用。

圖11：快門 1/40　光圈 6.3　ISO 200　焦距 70 mm　時間 14:55

要善於利用光線，一定要知道使用反光板的技法：想要改變光直線進行的途徑，必須掌握「入射角等於反射角」的道理，才能將光送到準確位置。打反光看似容易，其實也是技巧，反光要像打靶一樣，集中力量命中要害。拍照時，必須先知道那裡需要補光，讓反光板可以將光線集中到需要補光的地方。反光投射到不恰當的區域，像是把光補到原本就很亮的地方，就是提油救火，有害無益。

掌握了反光的角度之後，再來要調控反光量，使照片出現最佳層次、展現最多細節。光的強弱與距離的平方成反比，簡言之，距離愈遠，光線愈弱。在大自然中拍照，太陽距離我們太遠，拍照時，相機與被攝體的距離只有短短幾公尺或幾十公尺，對拍照效果絕少有影響；但利用反光板，因與被攝物相隔的距離很短，所以反光板前進、後退的距離，對補光的影響很大。

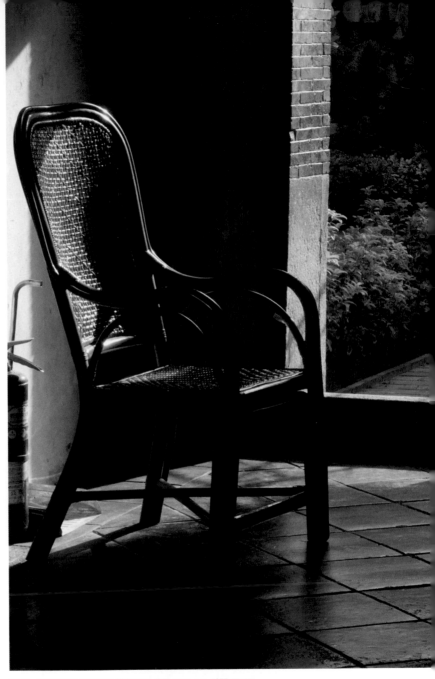

圖12：快門 1/125　光圈 3.3　ISO 100　焦距 19.2 mm　時間 15:45

圖 13：快門 1/640　光圈 7.1　ISO 200　焦距 55 mm　時間 13:30

PART 1 ————————
說光論影

# 在黑白之間追求完美的光線 *1-4*

攝影人對光的認識愈深、愈詳細愈好。拍照者經常讚嘆光線之美，但美麗光線的出現是偶然，如何將偶然轉化成常態，就得詳究光在攝影上的作用。

有人喜歡亮一點的照片，有人愛暗而深沉的照片。光強到極限在攝影上是一片死白；絲毫無光則讓影像成為純黑，了無生趣。攝影必須在兩個極端中追求完美的光線。

強光影濃，造成攝影上所稱的高對比。極黑極白之間，若中間的灰又不夠多，一般會稱為「高反差」；反之，極黑極白之間，灰色層次豐富則叫做「低反差」。照片因反差的存在，而出現各種灰色層次之美。

現在的電腦螢幕將極白、極黑設定後，中間擺上 253 個由黑到白的階梯，加上純白、極黑共 255 個色階。所以在電腦螢幕上看影像會比印出來的漂亮，兩種不一樣的載體，不瞭解的人會將兩者放在同一認知上，相互比較，但這種認知是錯誤的。

色階就是光線強弱間的差距，像樓梯一樣，緊鄰而又有小小差異。一般拍照會追求色階的豐富性，只有高反差影像例外。高反差照片為什麼深受歡迎？因為一張照片裡有最黑和最白兩座標後，中間豐富的灰色層次若被減略就有一白遮百醜的效用，照片看起來比較清晰、透明。這樣是不是比較好？其實是很主觀的。

圖 14：快門 1/125  光圈 11  ISO 200  焦距 70 mm  時間 10:10

圖15：快門 1/80  光圈 16  ISO 200  焦距 70 mm  時間 16:03

純就藝術性來講，深沉的黑耐看，卻不被一般人喜愛。亮是顯性的，由「光彩奪目」一詞即知它較搶眼。亮所占面積不必大就很醒目，而亮點中的黑卻很容易被忽視。

一般人不會注意到，黑與白都有不同層，像白雲有不同的白，水墨畫也有不同的墨色層次，只有對光反應靈敏的畫家、攝影家、燈光師，最易發現那些微微的不一樣，微微的不一樣才是價值之所在。我們都說「染黑」，沒有人說「染白」，只因黑被人討厭，所以被誤認勢力較大。黑靠面積大小取勝，小小的黑是不會引人注意的。黑因被認為勢大，所以表現出深沉，沉才能彰顯深厚。

認清黑白勢力，拍照者就可以創造出不同氣氛的照片。景物浮現時，光線都有陰陽明暗之分，基準測光，應以那裡為基準？作品要偏亮或偏暗或中庸，判斷的過程就是創作的一部分。暗中有亮光，被攝體才不會了無生氣。少許的光就能成為黑的活門，顯得珍貴，而白中少少的黑通常會被忽視。講光影不能只論光的強弱剛柔，難的是複雜的應用。

圖 16：快門 1/100　光圈 16　ISO 200　焦距 70 mm　時間 09:24

一般攝影人運用光影都是順勢而為，拍電影就不同了，常常逆勢造景，為了劇情，往往腦中先有定局，再求影像創造，所以拍電影費用驚人。光可以創造價值，從美術館的展示空間，到珠寶店的櫥窗打光，或市場上的攤商，光可以增進賣相，創造收入，已是眾所皆知。但臺灣有很多建築，尤其古蹟，也漸漸開始用「打光」吸引人潮，促進觀光，可惜主事者誤認「點燈」即是打光。

拍照者除了會拍，也要懂「暗房作業」，暗房是操作明暗反差及色調的工廠。雖然暗房變明室，銀鹽變數位，「玩光弄影」的根本道理卻沒有變。光影，仍舊是攝影的主宰者。

偉大的攝影人能一眼看透光的靈動，按下快門，當下就知道作品成果。只有瞬間的爆發力才能彰顯攝影人和畫家的根本不同，我稱拍照是一槍斃命式創作，如果要修改才有好影像，表示境界未達爐火純青。另類的攝影高手以改圖或修圖當做創作，很多世界著名的攝影家也不認同此「新手法」，簡單說，拍照就是拍照，是絕對單純的遊戲。

圖 17：快門 1/125　光圈 2.8　ISO 280　焦距 38 mm　時間 13:30

PART 1 ————
說光論影

# 善用不同角度的光線

*1-5*

光與被攝體的角度，約略分為正面光、背面光、斜光、頂光和底光，射入角度不同，就可創造出不同的影像效果。光是影像的化妝師，光好，景當然美。

正面光又稱順光（也叫平面光），讓人可以輕易看清物體，所以俗稱「大頭照」的證件照片，強制規定必須使用順光。順光毫無特色，最乏味，用它拍照最不可能失敗，卻也最不容易拍出好照片。

圖18：快門 1/30  光圈 5.0  ISO 800  焦距 17 mm  時間 20:01

背面光（也叫逆光）是逆著拍攝者而來，光剛好灑在被攝體的背後，被攝體的正面因無光而變黑，若有適當補光讓黑轉變為影，再襯上輪廓邊緣的亮光，就會形成美妙的影像。逆光照很討好，拍攝時稍加用心即可避免失敗，所謂失敗是將照片拍成純粹的剪影。逆光照經常需要用到補光，用來降低黑色強度，增加影像的可看度。

補光不難，拍無人靜物用 HDR 數位軟體最快，修正逆光的缺憾效果也很好，也可以運用傳統的重複曝光技巧，或打適量的閃光燈。

斜光又叫側面光，側光陰陽分明，最容易拍出有立體感的照片，許多人都說：「晨昏的陽光，最適合拍人像。」此時的斜光很柔，不易讓臉部左右黑白相差太多。光源方向、位置、角度必須多嘗試，多試自然容易抓出訣竅。

圖 19：快門 1/640　光圈 5.0　ISO 400　焦距 5.1 mm　時間 14:45

底光通常來自舞臺，由下往上，塑造出恐怖形象，人物滿臉橫肉，戲劇效果很突出。所以底光斜打，再加其他位置的光源協助，才能營造出舞臺效果。

瞭解光源角度，可以增進看景的能力。光能演出千萬種風情，高竿的拍攝者對光的要求很嚴苛，看光既精準又善用，絕不亂用閃光燈等人造光。閃光燈是光的暴力者，瞬間釋放出強光，卻又射不遠，無法藉助距離減緩光線的硬度。要善用閃光燈，就得準備聚光燈、柔光鏡等功能不用的配件，由於閃光燈的光很直接，攝影棚裡有時還要用描圖紙、白布等，使強光不至於直接打在被攝物上。

圖 20：快門 1/250　光圈 10　ISO 400　焦距 200 mm　時間 16:33

在攝影棚拍照和在自然環境取景，用光的道理是一致的，只是方法不同。大自然的太陽經過大氣層已經被自然「柔光」了，但攝影棚裡的光沒有被柔化，因此需要一些工具。

拍照用光就像醫生分科，有人專拍人像，有人愛拍大自然，適性而為比較容易有成，過程也最為快樂。

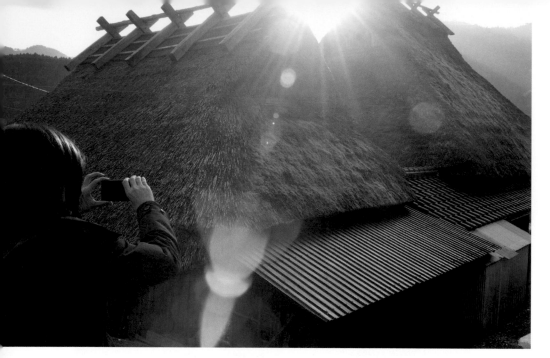

圖 21：快門 1/100　光圈 9.0　ISO 400　焦距 20 mm　時間 13:58

# 自然光 VS. 人造光

*1-6*

一個光源產生一個影子，光的位置決定影子方向，光的角度決定影子長短，以前的光影效果很單純，而今到處是燈，光源混亂，影子更亂。壓制亂影最簡單的方法是用閃光燈，讓強光將雜亂的影子歸於統一。

可惜閃光燈一閃即逝，當下無法看清光和影的面貌，經常弄巧成拙，所以必須很小心使用，並且知道駕馭人造光的技巧，背景情調才不會消失，主體也不會因強光而曝光過度。不會使用閃光燈的拍照者，經常有疑惑：「為什麼圖像裡前面的人物很白，背景卻很黑？」問題就出在控制光的技巧上。

圖 22：快門 1/200　光圈 13　ISO 800　焦距 130 mm　時間 15:08

對光線的反應、處理和適應，人眼已進化到可以輕鬆應對光的繞射、折射、反射、漫射，但拍照的感光器材大部分迄今仍比不上人眼靈敏。但器材也有比人強的地方，例如，偏光鏡可以讓天更藍，讓水面浮光消失，讓花朵、樹葉因降低反光亮度而顯得更豐美。

數位影像技術突飛猛進，讓拍照擺脫了微光的限制，幾乎任何光源都可以拍照。人眼所能看見的光譜只是光波中的一小段，拍照的感光紀錄範圍卻比人的眼睛更寬廣，所以影像會受到各種干擾。被肉眼美化的缺陷，在照片上會忠實呈現，使照片品質劣化，因此科技人員只好用鏡頭的鏡片組合，和鏡片表面塗膜的方式改善，強化品質。也企圖用濾鏡改善自然光，以求得到最棒的自然光。

圖 23：快門 30 秒　光圈 16　ISO 200　焦距 26 mm　時間 21:06

有了人造光，隨時隨地都可以拍照，美麗的夜景照片因此出現，感光紀錄器優於人眼，此是例證。人造光的應用，最根本的祕訣仍是：「光的強弱與距離的平方成反比。」假設被攝物距離光源是一公尺，它的照明度是一，那麼距離兩公尺時，它的照明度只剩四分之一。所以，追星族拿著小相機對著偶像猛閃、猛拍，不必看就知道後果慘烈。

攝影者一定要知道「自然光和人造光的差別」、「眼睛和鏡頭的異同」、「光的特性該如何掌握」、「感光體和肉眼的強弱比較」，才能對攝影的反應，日益精進。

圖 24：快門 1/30 光圈 2.8 ISO 800 焦距 38 mm 時間 20:45

光和影一搭一唱，李白的〈月下獨酌〉對影子的體悟很深：「舉杯邀明月，對影成三人。月既不解飲，影徒隨我身。……我歌月徘徊，我舞影零亂。……」多麼美的意境，攝影就是在追尋各種意境的提升。

學拍照要多看、多聽、多嘗試：多看別人的作品，再和自己的作品比較優劣得失；多和名家直接接觸，聽別人的成長過程和心得，尤其是給你個人的建議；多嘗試可以突破自己的障礙，多閱讀可擴展並提升自己的境界。自然光和人造光都是光，用起來卻效果不同，答案自己找，最受益。

圖 25：快門 1/200　光圈 22　ISO 640　焦距 70 mm　時間 10:02

# 曝光技巧和取景角度

*1-7*

捕捉光線的千嬌百媚就靠曝光，掌握曝光量以及設定曝光基準區域，並非高科技相機可以給答案的，這部分全靠攝影人的「智慧」定高下。

攝影是心靈閃動的紀錄，心有所感才觸動拍的欲念，靈動之際需要有適切技巧，才能彰顯想呈現的效果。技術精，質才會精，善拍的人皆以照片質地精美為傲。只有新聞攝影例外，因搶拍是他的天命，所以他們先求「有」，再求「好」。有又好，攝影記者也奉為圭臬，沒有例外。

隨心所欲地掌握氛圍和品質，是拍照的最高境界。攝影可以用曝光量多寡和軟體操控決定影子濃淡。想要使影子變淡，只需過量給光，但必須顧慮亮部被犧牲的程度。

冒險、試驗是提升曝光技巧的途徑之一，用比正確曝光加半格光圈，和減少半格光圈，各拍一張照片，再詳細審視光影的效果，並確認光影變化的異同，這樣反覆練習，慢慢提升眼界。接著再嘗試曝光量多加一格、加兩格以及減一格、減兩格，看看會造成什麼結果？

圖 26：快門 1/200　光圈 4.5　ISO 200　焦距 92 mm　時間 09:22

圖 27：快門 1/125　光圈 14　ISO 200　焦距 24 mm　時間 06:47

圖 28：快門 2.5 秒　光圈 9.0　ISO 200　焦距 55 mm　時間 20:32

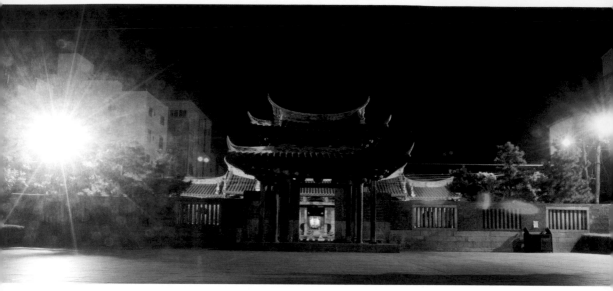

圖29：快門20秒 光圈22 ISO 400 焦距17 mm 時間05:00

拍照的最大難題是不懂如何思考和怠惰，以致無法突破困境。曝光技巧是基礎功，發現最好的拍攝角度則是觀察力的實踐。角度影響光影的視覺方向，因此攝影人才需要千辛萬苦找尋最佳的拍攝角度，以求創造新視覺。

為了拍一張好照片，你在取景時換了幾個角度？有沒有右移左動？有沒有站、爬、蹲、伏皆試？有沒有使用最佳焦距來拍攝？該用何種廣角，或標準，或望遠？還是渾然無知？

不會觀看取景角度和構圖的人，縱使勤換角度也看不到好景，鑑賞力和美感相關，靠日積月累的功夫培養，很難速成。拍出傑作需要用正確方法，只要肯練習，才有機會化不可能為可能。攝影以光作畫，操控好光影，才能拍出好照片。

圖 30：快門 13 秒　光圈 22　ISO 400　焦距 35 mm　時間 21:12

有志於攝影就得隨時「賞光」，以免錯失拍照機會，愛攝影的朋友最好機不離身，因為美好的光影稍縱即逝，「賞到」卻沒有「拍到」豈不遺憾？

最近用手機拍照的人很多，用手機拍照片的最大好處是隨手可用，但最大的缺點是無法調整技巧上的需要，同時手機拍的影像很難放大成大照片。另外，手機拍照不好取景，用手機拍照等於放棄曝光控制。手機拍照的取景角度僅限拍大的風景景觀和細微之物，例如，小花、露水等，它是絕妙武器。但一般人用錯的多，然後靠 APP 修圖。例如，用手機拍中景，就像拿雞蛋敲石頭；用手機自拍則是置臉部變形而不顧。

想成為攝影高手，還是正確使用相機吧！

圖 31：快門 1/80 光圈 4.5 ISO 200 焦距 45 mm 時間 17:45

圖 25 的重點是綠葉的氣勢和紅門的襯托，像萬綠叢中一點紅，細細樹葉反光
是照片靈動的重點。圖 26 突出的紅和遠處一點點的紅相互呼應，暗影中的老
人是家中尊長，色和光影交代出人間情。圖 27 有濃濃黑影壓在前方，表現遠
方的昔日豪宅，正受暗的威脅。圖 28 拍念佛人行的動感，減輕海青黑的沉重，
燈的顏色表達了深沉中的溫暖。圖 29 是破曉前的龍山寺。圖 30 拍老人會館
前的老建築，因受路燈光譜的影響，整張照片偏色，正好暗示昔日光輝的歷
史，色溫決定顏色，但光譜不完整的路燈很難做白平衡。圖 31 的光藉物體反
射而現形，大賣場走道因小朋友跑過去的瞬間反射，創造了動感效果，遠方
的黑是影的作用，立體感靠黑營造。善攝者總是先看到光，然後看到景，心
中有景即知要使用何種鏡頭，看到、想到、站對位置，大概就能拍出好照片了。

圖 32：快門 1/125　光圈 11　ISO 200　焦距 70 mm　時間 14:12

圖 33：快門 1/320  光圈 2.8  ISO 800  焦距 18.5 mm  時間 11:47

# 構圖的重要

*1-8*

拍照靠構圖取勝，先將立體的景物強迫轉為平面，再從平面上的內容找回立體的視覺。影像佳作皆可分成明、暗兩大區域，明暗再互相擁抱，糾纏愈多，內容愈豐富。

看明亮區域中的暗是否有加分效果；看暗部區域亮中的細細微光，以提升黑的價值。兩區對看若皆無瑕疵，品質必然好。具備好品質也必須佐以好內容，作品才有好價值。

圖 34：快門 1/250 光圈 4.0 ISO 400 焦距 155 mm 時間 10:00　　　　圖 35：快門 1/250 光圈 6.3 ISO 280 焦距 155 mm 時間 08:16

好內容是影像為自己說故事，故事必須感人才能引起共鳴；對立、衝突的故事才能激出火花。拍照靠構圖做美妝，妝美而無內容和充氣美人無異。看照片要考慮層層關連的因素，讀出味道，沒有人對照片內容可一望即知，只是美麗不會成為傑作。

品質（指控制光線、對焦準確、相機要穩）、內容（照片的故事是否感人）兼備，然後再看構圖的美感。看照片和看人一樣，精、氣、神兼備，必定美而無憾。就像金閣寺內的香爐（圖33），原來的現場景象非常紛亂，我第一眼看到的是值得拍照的光影，背景的黑雖然不夠多，但可以襯托煙霧繚繞，更特殊的是綠色的香，我在臺灣不曾見過，所以以它為主角。

但它勢單力薄，只能藉助身邊的同類來彰顯自己，於是以望遠鏡頭來產生壓縮效果，並縮小拍攝範圍，去除遊客、人潮。若仍不足，當場就決定利用裁切來凸顯主題。裁切也是構圖的主力，是不得已的權變方法，只要現場有機會，還是要一次就拍好。

圖 36：快門 1/160 光圈 2.8 ISO 400 焦距 165 mm 時間 14:10

圖 37：快門 1/320 光圈 4.0 ISO 200 焦距 92 mm 時間 09:51

PART 1 —————
說光論影

# 獨行、事先勘景才能拍好照片

*1-9*

初學攝影，建議先參加「攝影社團」或社區大學的攝影班，先認識同好並瞭解基本技巧和拍照的工具。參加社團可與一群人共同研修，提升學習效率。

學得技巧後就要獨行拍照，一群人熱熱鬧鬧哪能專心靜思，仔細觀察？攝影團體的外拍活動可以讓你知道好景點的去處，有了好去處之後，真想拍好照片則是獨行最好。

圖 38：快門 1/200　光圈 10　ISO 400　焦距 80 mm　時間 06:32

例如圖 38，晨曦中的龍舟長期躺在被圍起來的草地上，只是鹿港歷史文物館前廣場中普通的一景。那一陣子，我天天在那裡進出，如勘景一般的尋尋覓覓。一人獨行能夠靜心思考、推算，所以在 2014 年 9 月 8 日上午 6：32 拍到一張化腐朽為神奇的光影照片。

每種物質都有獨特性，吸光、反光、透光效果各不相同，所以拍攝者必須將物的質彰顯出來。斜光最容易拍出被攝物的質感，但斜光存在的時間很短，必須善巧把握。如何抓住好時機？辛勤的觀察和耐心的等待最有效。

圖 39：快門 1/200　光圈 4.0　ISO 200　焦距 80 mm　時間 13:34

圖 40：快門 1/200 光圈 2.8 ISO 200 焦距 135 mm 時間 12:49

好時辰，因季節而異。事先找出被攝體最好的拍照時刻，並精準研擬拍照對策，這是許多著名風景攝影家的成功祕訣。重要的商業拍照活動大多都會事先勘景，找尋拍攝的場域和取景角度。同時認識光線、認識環境，讓拍照可以更有效率地進行，如此一來拍出好照片真的一點也不難。

拍出好照片並不是創作，創作非有原創性不可，所以拍照最難的考驗是創作，一般人具備隨時可以拍出好照片的本領即是高手。

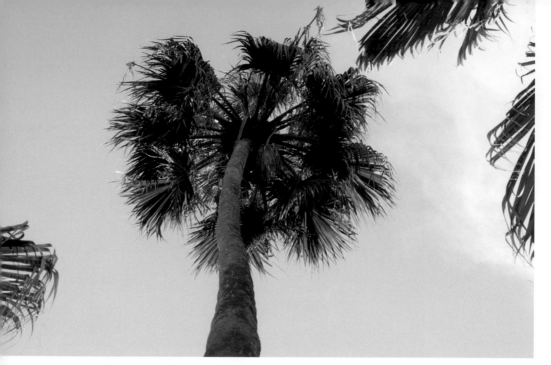

圖 41：快門 1/320 光圈 10 ISO 400 焦距 70 mm 時間 14:45

# 跟著太陽走，隨時拍好照

*1-10*

攝影者都認為好作品得有好光線，因為陽光包含了人類所有可見光譜，認為陽光美麗所以隨便拍就會有好照片？這太主觀，但跟著陽光進行拍照，成功機率確實最高。

地球有大氣層保護，光線要穿透大氣層才能抵達地面。短波屬藍色波段，因此天空是藍色的。早晨和黃昏的陽光因斜射的關係，必須穿過大氣層最長的距離，部分短波光因能量少，半空中就被雜物吸收了，無法到達地面，晨昏連長波也被攔截一部分，所以光的顏色和強度不同於白天。

正午時分，太陽在頭頂上，大氣層能過濾光線的距離最短，柔化程度最低，所以十分剛硬。光隨時改變，夏天和冬天的陽光絕對不同。要拍出好照片，先以陽光為主，煉出好光影，再用其他的光源來拍照才是正途。若在陽光下也拍不出好照片，其他的光源更難了。

光的品質對色彩影響最明顯，其次是光影剛柔。陽光才是影像的根本，跟著太陽走是為了學習光影受時間控制的細微變化。人類視覺如果未經訓練，只能看粗不能看細，所以「眼力」必須訓練，才能一眼看穿光線品質的粗細，進而應用在藝術領域。

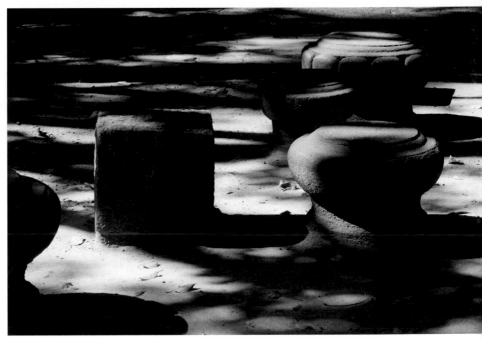

圖 42：快門 1/100　光圈 14　ISO 400　焦距 70 mm　時間 14:47

圖 43：快門 1/200  光圈 6.3  ISO 200  焦距 200 mm  時間 13:02

對好影像來說，內容和細節同樣重要，我們必須善於觀察，讓美醜、善惡、歡樂、悲傷皆無所遁形。成功的拍照者從大環境中「取景」，讓取景有條理地表達並加分叫「構圖」。讓光影之美流露叫「準確曝光」。取景、構圖、曝光都很好，景深、快門速度控制得宜，美麗的照片就出現了！再加上嫻熟相機操作，就可輕易掌握各種拍照機會，絕不會拍不到好照片。

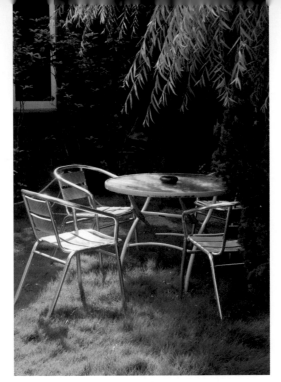

圖 44：快門 1/80　光圈 11　ISO 200　焦距 48 mm　時間 09:29

跟著陽光走才能驚覺處處有美景。美不美是一種感覺，體認陽光、認識天氣才能體悟莊子所說：「天地有大美而不言。」

萬里晴空天無雲、烏雲密布光穿隙、薄雲輕飄罩大地、東邊飄雨西邊晴、秋高氣爽金光閃，以上文字都在形容光，但光實在無法用語言、文字精確表達，只有身歷其境，才能領受天地的偉大和多姿。

風緊、雲密、雷光閃、春花、夏綠、秋紅、冬雪，山河大地無一不是拍照好題材，陽光是陪伴你找到美景的天使，老天若不給你陽光，攝影人即失依恃。歌頌陽光，細察光線是所有好攝者的天職。

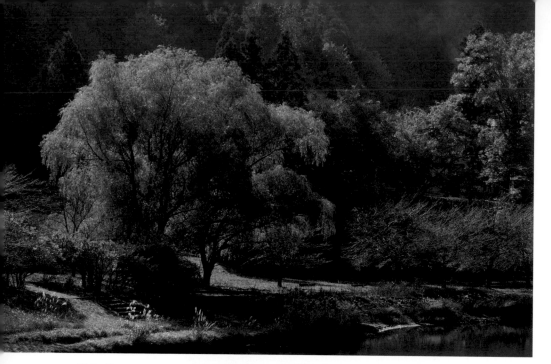

圖45：快門 1/250 光圈 7.1 ISO 800 焦距 80 mm 時間 09:29

# 攝影眼與肉眼不同

*1-11*

久雨後突然放晴，太陽高掛，藍天重現，薄薄的白雲輕飄，大家都認為如此的天氣是「好天」，攝影人卻很難認同。因為過不了多久，水氣就會變成散漫霧氣，籠罩一切美景。

有一年，我在臺北執行空拍，天氣狀況就如前述，我誤以為難得放晴，堅持要直升機升空，但飛到一定高度之後，發現地面的景色糟透了，能看見卻又看不清。同一天的「影像天氣」，由下往上看是藍天白雲，由上往下看是霧氣迷濛，完全不適於空拍。所以，同一天的天氣適合拍什麼？視題材而定，也有個人偏好的因素，拍照就是有原則、沒規則。

圖 46：快門 1/30　光圈 2.8　ISO 800　焦距 50 mm　時間 19:02

攝影人最喜歡什麼天氣？臺灣四面環海，水氣氤氳是常態，只有颱風來臨前的短暫時間，空氣乾淨，髒空氣裡的塵沙、廢氣、有毒物質，全部被低氣壓的颱風吸走了，所以「透明度」極佳。這時拍風景最佳。

攝影眼與肉眼不同。下雨天未必不好，只要陽剛的光線仍在，清楚的邊線亮光會帶著層次豐富的陰柔共舞，也可創造出美妙影像。當光線混沌、沉悶又毫無亮部，才是真正的壞天氣，例如，沙塵暴來臨時的氣候狀態。

一般人拍照可以沒有準則，盡情揮灑，因為完全不適合拍照的日子很少。逆向創作或許就是「有心人」的好機會。在藝術創作領域裡，人人皆可唯我獨尊，尊卑靠創新。攝影人對天氣的見解和一般人不一樣，你最好也能觀天看象或解讀氣象圖表，理出「自己的」天氣。

圖 45 是標準的人間好天氣，但稍遠的景物濛濛，這不是攝影人樂見的。幸好近處這棵樹是主角，展現了光線的氛圍，不會一口咬死「出太陽的爛天氣」。拍照時的天氣好壞，經常也和被攝物的距離有關。所以，沒有標準答案。

攝影人由水氣和光線決定是否為拍照的好天氣，而不管溫度或有沒有陽光。圖45是水氣很重的風景，雖然影像軟體可以幫助去除霧氣，但畢竟不自然，天然的才好。很多人修圖的功力不好，圖被整容整壞了，一定要尊重自然，作品才有真價值。圖46，在鹿港拍照很難遇到下雨天。有一天夜晚回家的路上，遇到陣雨，路燈的光剛好折射出雨的面貌。圖47是一個下雨的夜晚，路面上的雨水反射各種燈光，形成漂亮的畫面。在紅綠燈許可的安全情況下，走到馬路上按下快門後立刻離開。

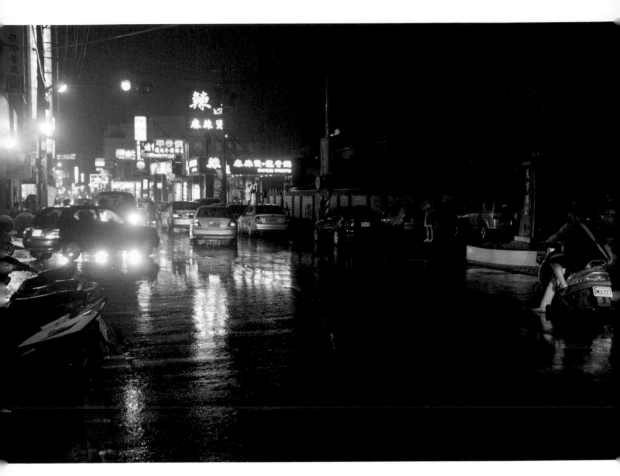

圖 47：快門 1/30  光圈 3.5  ISO 800  焦距 35 mm  時間 19:07

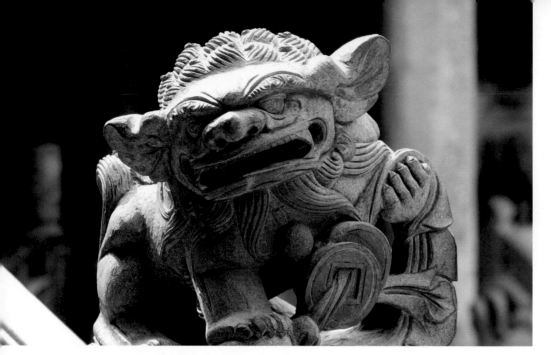

圖 48：快門 1/200 光圈 5.6 ISO 800 焦距 92 mm 時間 09:45

PART 1 ─────
說光論影

# 攝影靠光影立體化

*1-12*

攝影是掌握時空的技巧，「時」是指天時和天氣，天氣決定了照片影像的陰陽剛柔和明暗反差；「空」是取景和構圖的空間。攝影將現實的立體拍成平面，再利用平面的光影，企圖展示空間的立體和美感，進而加入動感和創作的靈魂。

我們不該寄望拿相機的人都成為攝影家。攝影人自己掌握住身處的環境優點，並將時空因素發揮到淋漓盡致，就是此領域的佼佼者。擁有天時、地利誰都難以和你競爭，拍攝成本也會因此而降低，像我住在大安森林公園附近，可以隨時就近到公園裡拍攝，就是我擁有的環境優點。曾有一位住在植物園旁邊的人，每天就近到植物園拍蝴蝶，他拍的蝴蝶還被昔日郵政總局印成郵票。這就是其他人無法與他競爭的環境

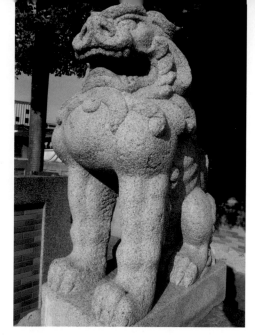

圖 49：快門 1/160　光圈 14　ISO 200　焦距 17 mm　時間 15:14

優勢。

拍照可以很莊嚴，也可以很隨性，任何人想要卓越，就得奮力上進。業餘攝影人因只要和自己比，無市場競爭的壓力，所以精進的機會比較少。除非不斷參加各種比賽或舉辦個展，才能藉外在力量逼自己進步。

拍照很好玩也很迷人，主要原因是光影的演出決定了一切。細看光影，即知影像的表現受光影的形式和物質條件宰制。我們以石獅雕刻為例，一層一層拆解：石獅要呈現立體感就得有暗影襯托，獅子受光的亮部反光強，但拍攝時得保留細痕線條。光線不能太強，否則將失去質感，過度曝光會造成色階崩裂，致使很亮的地方毫無影像細節。暗的區域也不能塌陷，黑而無細節就錯了！

瞭解明暗之後，檢視獅子的造形，獅子分雄雌；從嘴形分，有獅子吼、閉嘴獅，有嘴含寶的，也有空嘴獅。是蹲是立？創作年代是新是舊？時代背景為何？雕刻師如何創造獅子的特色？用那種石材？是自我創作或受託而刻？以上都清楚明白後才能拍出獅子的精神。

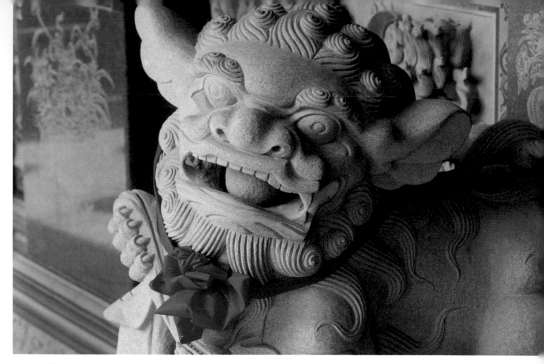

圖50：快門 1/80 光圈 6.3 ISO 200 焦距 70 mm 時間 10:12

拍照不只是按快門，攝者取景要傳達什麼？觀賞者能瞭解多少？猶太裔美國籍攝影家阿爾巴（Diane Arbus）說：「攝影是祕中之祕，你知道愈少，它告訴你愈多。」例如圖中四隻獅子，有一隻是日本殖民時期鎮守鹿港日本神社的石獅，現存於鹿港國中校門兩側。看得出各種石獅造形的差異嗎？日本人用獅子的造形，暗喻他們是威猛的統治者。看得懂才知道意義，間接加深了影像的力量。

看光、看影、看造形，找出自己最感興趣的景物，然後利用時、空、光、影當做創作的元素，因光影是為影像加分的元素，所以成事靠它，敗事也因它而定。我剛開始接觸攝影時，相機沒有內裝的測光錶，想將光影拍得準確得再買個獨立的「測光錶」，那個年代，這種進口貨奇貴無比。狠心擁有之後，我就積極訓練自己，然後經常找人「賭」光影明暗的比率判斷，判斷誤差大的人就得賠錢給看光最精準的人，我以這個方法勤練判斷光影對比，所以我對光的反應比別人靈敏，也因此賺到買獨立式測光錶的費用。

圖 51：快門 1/80　光圈 4.0　ISO 200　焦距 70 mm　時間 13:03

圖 52：快門 1/3200　光圈 5.0　ISO 400　焦距 5.1 mm　時間 12:29

「光的明暗比率」是形成平面影像立體化的重要因素，對比佳才是拍出好照片的天然條件。若要看色階崩裂的影像，圖 52 即是好例子。那天我騎著機車，遇紅燈停下來的片刻，發現藍天、白雲、水泥大廈是值得拍的景物，拿起傻瓜機按了幾張，沒料到拍照模式在 P（是我太太的拍照模式，我拿她的相機出門，卻沒調到自己慣用的 A 模式），所以拍出來的白雲色階崩裂了。

雖然傻瓜相機拍攝存檔是 RAW+JPG，但曝光過度還是使照片大大扣分。反之，若曝光不足，搶救回來的效果會比曝光過量好。這是祕訣，你一定要知道。

照片是平面的影像，藉光影對比形成立體感。圖 48，金錢獅帶財旺，因親近人而被雕成幼獅，後頭的黑色顯現出空間的深，使平面有了立體感。圖 49 日本獅前腳直立，看起來比較威武。影像後面的黑是襯出立體感的要素。石材顏色因光線柔化而逐漸顯現。圖 50 新廟新獅戴紅彩，據說伸手去摸嘴含寶的石獅會帶來大好運，淡淡的陰影更能彰顯石材和雕工。圖 51 近拍特寫用以表達閉嘴獅的牙齒，牙齒是食之門，也是攻擊和防守的武器，警告邪魔勿擾，黑影同為彰顯立體之用。

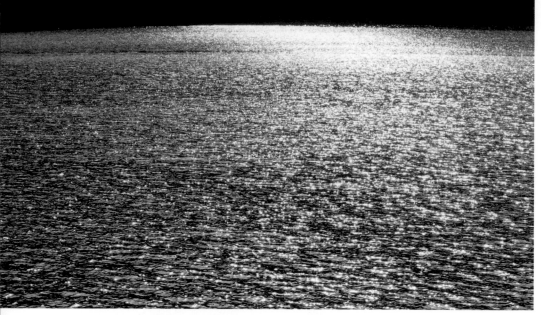

圖 53：快門 1/500 光圈 22 ISO 800 焦距 80 mm 時間 15:13

# 小範圍講大範圍的故事

*1-13*

物因質地、顏色和角度，使光的反射率不同，而展現層次和立體感，也因光的明暗產生空間感。亮的搶眼，暗的深沉，景色因時間、天氣、陽光而有不同面貌。拍照是在大範圍內取景，取景的奧祕是從實景中切割出能講故事的小小範圍，再利用光影變化當創作的元素，將最有價值的光影做最有效的利用。

攝影藉影像元素布局以傳遞訊息，讓觀賞者產生共鳴。沒有經過思考的亂拍，只是在取悅自己按快門的爽度，少有創作成分的思考。

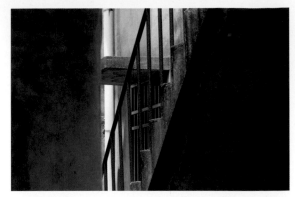

圖 54：快門 1/320 光圈 5.6 ISO 400 焦距 80 mm 時間 12:13

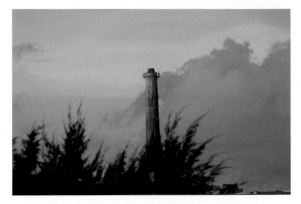

圖 55：快門 1/400 光圈 3.5 ISO 400 焦距 200 mm 時間 17:39

拍照看景的方法，首重能看出光影變化所帶來的效果，例如很平凡的風景，偶有因雲層疏密而形成所謂的耶穌光投射，讓影像由平凡而變成突出。在大環境中選取「精華」，透過割取，讓小範圍內的各項元素做有效的表現，即是用小範圍講大故事。重點要簡潔，整體則求精彩動人。

多數拍照者按了快門就走，不曾深入觀察，導致拍了很多，精彩的照片卻很少。任何人都有機會偶然拍到好照片，只拍到一張好照片，並不代表你就是行家。仔細看平凡的景，情境就會自然而然飄出。

圖 57：快門 1/400　光圈 10　ISO 400　焦距 55 mm
時間 12:10

創作就是運用熟練的技巧，融入感情，然後天馬行空地拍攝。光影就在我們四周，要掌握光影變化就要親近大自然，學會和大自然對話的技巧，只有能聽到大自然的輕聲細語，才能拍出大自然的心和生命，如此的影像自然飽含生命的力量。

想掌握光影，推薦讀者學習安瑟 • 亞當斯（Ansel Adams）或布魯斯 • 巴恩博（Bruce Barnbaum），參考兩位攝影師的作品，最容易明白光影的作用。就像我拍自京都公共汽車內的下車按鈕，當我在車內觀賞車外景物時，車子一轉彎，陽光立即竄入，我的視覺馬上被驚醒，於是拍出很有感覺的影像（圖 57）。

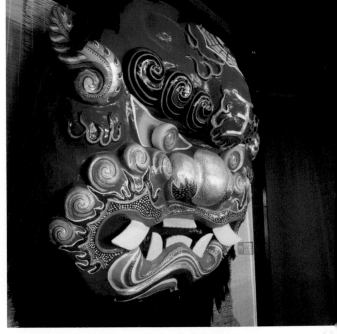

圖 56：快門 1/200　光圈 2.8　ISO 400　焦距 155 mm
時間 18:19

圖 58：快門 1/4　光圈 7.1　ISO 250　焦距 6.4 mm　時間 14:57

圖 53 水波粼粼，色彩不多卻很耀眼。圖 54 攝於樓梯一隅，藉光影明暗來彰顯紅色和層次感。圖 55 夕陽西下，煙囪因高而受光，特別搶眼，但因面積不大，所以適合當中景，前景有樹梢的黑，遠方有雲彩，如此的組合元素構成簡潔影像。讀圖 56 這張照片需要功力，因為色調極暗沉，夜已降臨，光微弱到氣若游絲。印刷能否印出原稿的亮部，頗令人擔心。圖 58 攝於鹿港桂花藝術村的獅頭施工作坊，偶然一抬頭，發現當下的光影效果很好，就拍下此影像。此圖最神奇的力量來自遠方的亮和暗，右下鮮紅的亮，若無上面的黑鎮守，照片的透視感就不好。作品上色彩紛陳，卻因明暗節奏而得到壓制，所以不會太搶眼。光影能讓平凡的室內擺設，以美麗之姿呈現。

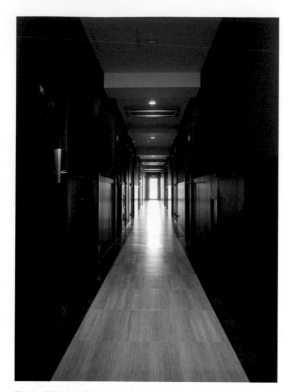

圖 59：快門 1/60　光圈 2.8　ISO 800　焦距 17 mm　時間 08:27

圖 59 攝於住宿旅店的房間通道，要離開時，因攜帶
笨重行李，行動緩慢，因慢而看見此簡潔的光影效
果。圖 60 攝於京都三条通店家，他們的街屋像鹿港。
店面小，縱深長，住商合一是當時人們的生活形態。
照片因此有了通道的光影效果。

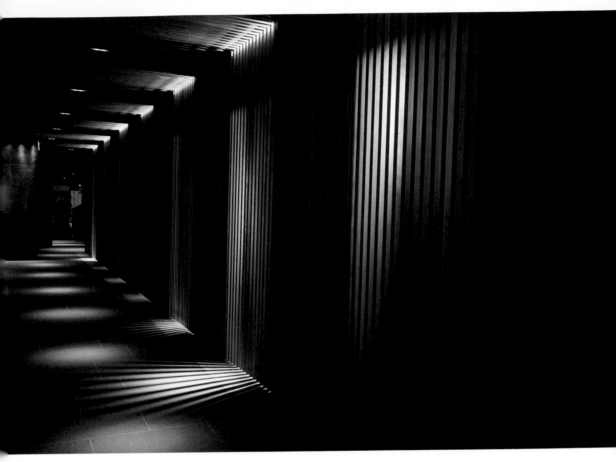

圖 60：快門 1/20　光圈 2.8　ISO 800　焦距 19 mm　時間 16:08

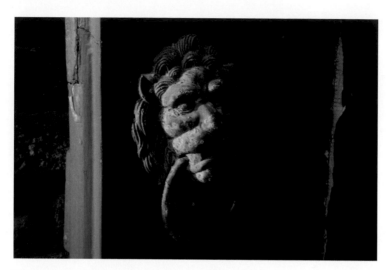

圖 61：快門 1/30 光圈 18 ISO 200 焦距 38 mm 時間 16:14

PART 1 —————
說光論影

# 色階表現是影像品質的基礎

*1-14*

「黑白唱和」在照片中有多重要？從專家設計的黑白色階圖就能窺見奧祕。在攝影棚內翻拍藝術畫作，旁邊一定會附上黑白色階表和色彩比對表，比對才有標準依據。黑白色階用來審核翻拍的曝光準確度，色卡用來檢驗顏色是否忠於原稿。

黑白之間如果有豐富的灰色層次，此影像就叫「軟調」，如果黑白差距大就稱為「硬調」。不論硬調、軟調，拍攝時掌握精準曝光基準區，才能控管作品。

圖 62：快門 1/80　光圈 10　ISO 400　焦距 40 mm　時間 06:35

相機穩定度很重要，曝光準確度更重要，黑白照片因為必須嚴守規範，經常可以看到迷人的黑白色彩。

能展現綿密的黑白色彩，光影才顯得出珍貴的元素。誤用技術，沒有抓對曝光區域，將會使影像的重點區域該有的色階崩解，曝光太多，畫面上的白色（例如白雲）將會變得死白，曝光太少，黑色也會沒有層次，都將使作品顯得支離破碎。

圖 63：快門 1/80 光圈 7.1 ISO 200 焦距 70 mm 時間 14:45

重視光影的人，對電腦螢幕的要求相對嚴苛。電腦螢幕是發光性載體，通常好的影像在好的螢幕上可以呈現極佳效果，相紙載體很難和螢幕較量。電腦螢幕上的黑白色階，左右兩側是純黑和極白，兩者的中心點算是標準的灰色，利用移動中間點，可以練習眼球對高低反差的反應能力。擁有敏銳的視覺判斷能力才知道什麼是好照片。

拍照追求最好的視覺效果，所以數位影像的「眼睛」——電腦螢幕，也必須使用最好的，才能看見最美的影像。

圖 64：快門 1/20　光圈 2.0　ISO 200　焦距 70 mm　時間 19:15

要測量光影的對比，最好隨身有點式測光錶，遇到觸動人心的光影，就當場檢測亮部、暗部，算一算亮和暗的對比，通常人像臉部的對比 1：4（指亮 1 暗 4 或亮 4 暗 1 的範圍內最恰當），風景照可拉至 1：8（指亮 1 暗 8 或亮 8 暗 1 的範圍內最恰當）或更高。創作的價值是由作者自我決定，並無標準，風景明信片或觀光海報，因採最多人認同的標準，所以只考慮到美的元素，美則美已，但最無個性。

現在的相機雖有包圍式曝光的設計，但非萬不得已，少用包圍式曝光，拍照是由人決定的藝術，放棄主導就是捨棄人的價值。有人說：「拍照用 RAW 檔就不會失誤。」其實 JPG 檔是經過壓縮的，能修改的很有限；RAW 檔則是儲存拍照時的原始資訊，沒有經過壓縮。雖然可以修改，但最重要的是要拍得好，否則再怎麼修改也不完美。就像個人的健康資訊，可以用來急救，但不生病才是最可貴的。

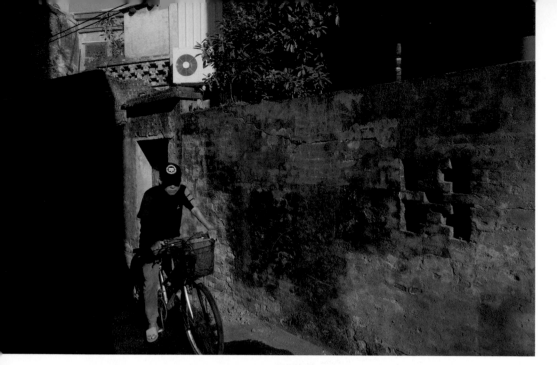

圖 65：快門 1/200 光圈 13 ISO 200 焦距 17 mm 時間 08:05

PART 1 —————
說光論影

# 學光影請善用黑勢力

<span style="float:right">*1-15*</span>

對光影感受如人飲水，只些微差異就會衍化出大不同。光影確有其事，但要講光影是很困難的，英國當代畫家保羅・考克斯基（Paul Cocksedge）說：「光蘊含多重性格，它如何點燃、散發、曲折、反射、灑落……」這些微妙的細節正是攝影人竭力追求的。

「我看見了光，它乘景物而現身。」這是我拿了一輩子相機後的體悟，光就在那裡，肉眼看見了，要藉相機如實呈現，卻經常只拍到外形，而無法顯現光的神采。攝影中的光影必須讓觀賞者能從黑白中看見彩色，或從彩色中看到黑白，靜心細看好作品，才能找到進入殿堂的鑰匙，進而登堂入室。

圖 66：快門 1/30  光圈 6.3  ISO400  焦距 31mm  時間 06:23

攝影學上的所見和所現，只有攝影者最明白，這也是為什麼好作品
若有作者親自簽名，市場價格就會更高的原因。拍照者最常遇到同
一張底片、同一個檔案，卻每次印放出來的顏色不一樣？其實這種
不一致是可以管理的。否則國際性著名品牌的廣告，豈不每個地區、
國家，各有顏色差異。光影和顏色互為表裡，光影為展現色彩鋪路，
談準確曝光就是為表現光影扎根。

圖67：快門 2.5 秒　光圈 20　ISO 200　焦距 30 mm　時間 09:48

眼睛所見都是光的作用。光是攝影的生命，影是攝影的感情。拍照就要光影互映，互映愈多，照片愈美。

強光使照片變成死白，影像就像白紙一樣，看不到任何訊息。完全無光，景物全黑也毫無意義。但黑的勢力比白色光強大，所以同屬失敗的影像，曝光不足的比曝光過度的還好。黑左右了平面影像的力量，無黑不成像，學光影就要善用黑的勢力。

景物的顏色和立體感，藉光影中的黑而顯見。好照片中就是「白有白的層次，黑有黑的層次」。當兩者衝突的時候，寧捨白色層次，而偏重黑色的層次，人眼的生理反應向光，喜看亮點，但藝術創作尤其平面影像，則是重黑而輕白。

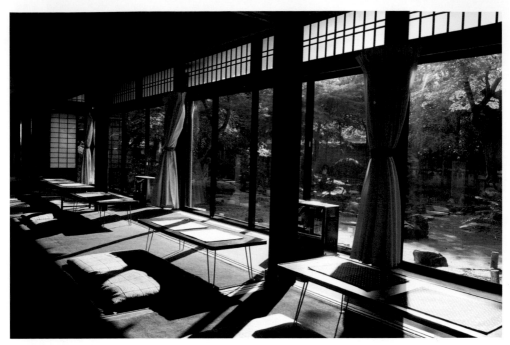

圖 68：快門 1/60　光圈 9.0　ISO 200　焦距 20 mm　時間 08:53

光影相互輝映，大幅度的暗沉中一定要有亮的區域。正如天空愈暗，星星愈亮。

圖 65 中的黑廣泛存在，卻沒有壓死影像的力量，黑中之光救了照片的整體氣氛。圖 66，晨光沒有照到這面牆，只有微微的光撐住照片的格局，暗而不沉淪，左上角依然有藍天。黑勢力籠罩整幅影像，這樣的照片就得細細看、慢慢想。圖 67 的前景黑，中景微亮，遠景最亮，黑勢力因光的反射，瓦解了中景的黑，前景因反射光力量弱，攻不到最深長的木板牆，照片層次、細節，均因黑強亮弱而構成。圖 68 攝於京都茶席，室內、室外明暗差距很大，攝影人只要會取景、構圖，做好曝光，讓明暗皆得以發揮，即可成功。

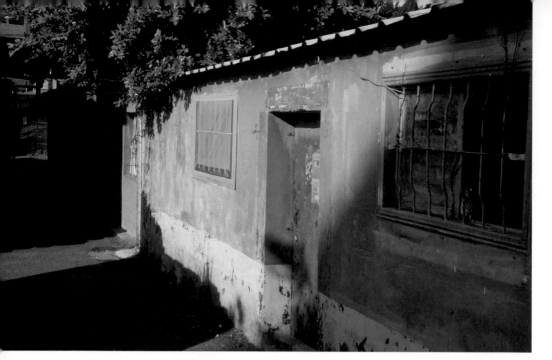

圖 69：快門 1/80　光圈 14　ISO 200　焦距 26 mm　時間 07:54

# 巷弄光影

*1-16*

鹿港的特色存於巷弄。古代風味不能在大街上尋找，只能慢慢嬉遊，自然發現。鹿仔港因清朝廷開放海禁而興盛，將產物運到對岸換銀兩，也能進口南北貨，豐富民生。

可惜，隨著河道淤塞，鹿港因喪失港口功能而沒落。國民黨撤退臺灣後，徹底禁絕兩岸往來，風雨飄搖的鹿港更是雪上加霜。但正因為沒落而動能不足，才沒有亂改建的破壞，因此殘存昔日風華。古物不管要重建或修復，最怕變成老婦濃妝，得不償失。

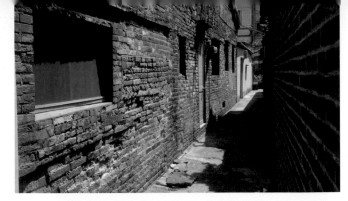

圖 70：快門 1/80　光圈 22　ISO 400　焦距 24 mm　時間 11:24

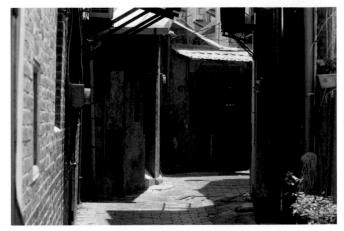

圖 71：快門 1/320　光圈 7.1　ISO 400　焦距 86 mm　時間 12:35

鹿港最具代表性的區域幾已覆滅，倒是巷弄的原形仍在，想看古甕古牆，小巷內仍有傑作，只可惜零零散散，氣勢不足。

鹿港為何小巷特多？當年，黑水溝海盜橫行，陸地上則土匪聚集，靠劫掠為生，地方上為求自保，常有保鄉義勇兵對抗匪類。

鹿港在防禦上的設計，建成小巷，有易守難攻的優勢，加上靠海，每年冬季飽受「九降風」之苦（東北季風古稱），所以小巷設計得彎彎曲曲，有避風、禦敵之用。

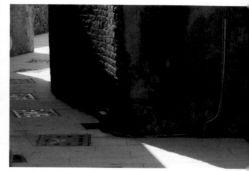

圖 72：快門 25 秒　光圈 22　ISO 400　焦距 48 mm　時間 18:51

圖 73：快門 1/250　光圈 7.1　ISO 280　焦距 80 mm　時間 09:0

　　十宜樓是金主群聚的地方，「十宜」是指宜琴、宜
棋、宜詩、宜畫、宜花、宜酒、宜茶、宜博、宜月、
宜悶（抽鴉片煙），一個人要學會這十樣閒功夫，
真是非得腰纏萬貫不可。十宜樓更有今人所稱的
「空橋」連接兩側樓閣，稱為跑馬廊，周邊設「槍
塔」供保鏢防患，鄰近的後車巷現今還有隘門存在，
是古時鹿港鄰里互助自保的設施，也是漳泉械鬥的
最後底線，只要逃進隘門，任何人都不准再行凶。

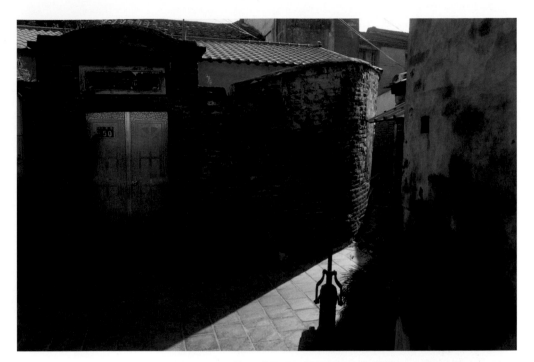

圖74：快門 1/60  光圈 14  ISO 200  焦距 19 mm  時間 08:28

小巷之內有許多小廟，各區居民都有自己的神祇護
佑，公眾廟才設在大街。漳、閩、客、番是清朝廷
時鹿港的四大族群，誰勢力大，地盤跟著大，難怪
處處是小巷，人人防患萬一。然而平日男女窄巷相
逢，就得君子坦蕩蕩，所以小巷又稱君子巷，邪惡
之人則說小巷為摸乳巷。

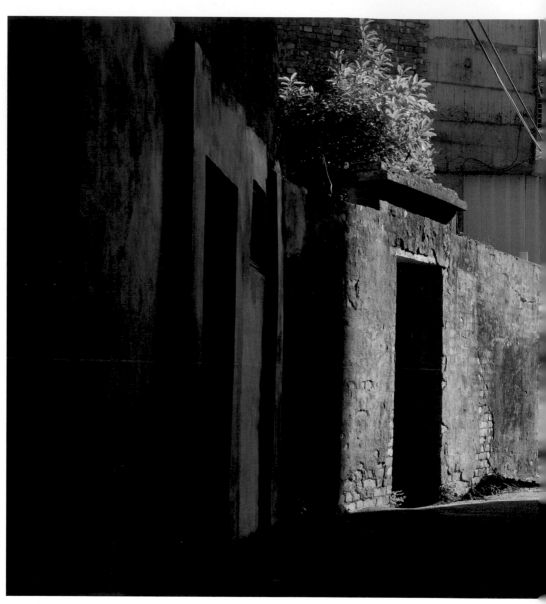

圖 75：快門 1/100 光圈 9.0 ISO 200 焦距 38 mm 時間 08:00

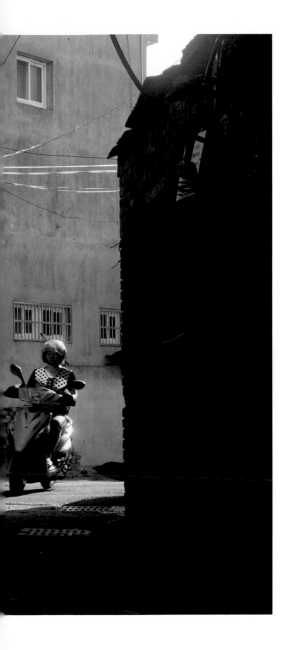

捕捉小巷光影一定要瞭解太陽在每個季節的照射角度，臺灣位於北半球，夏天太陽直射北半球，因此能拍出美麗的巷弄風景；到了冬天，太陽直射南半球，也就拍不出好巷景。冬天只能拍冬天的景，「照片會說話」正是這個道理。

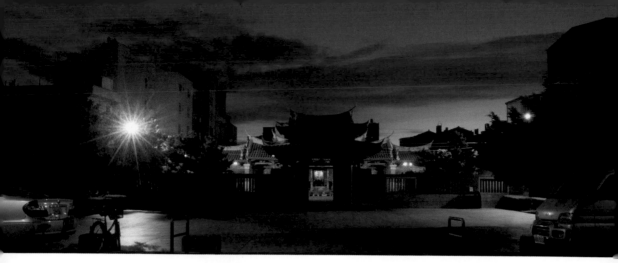

圖 76：快門 10 秒　光圈 22　ISO 400　焦距 17 mm　時間 05:33

# 拍攝龍山寺不同時分的美

*1-17*

921 大地震，龍山寺遭破壞，整修經費龐大卻沒有著落，政府希望民間企業共同贊助。
寶成鞋業經營者蔡家兄弟出身鹿港，慨然包辦了全部費用，並派員專案監工，龍山
寺因此得以快速修復，保有原本特色。

龍山寺隨時皆美，要拍好龍山寺必須事前詳閱書籍資料，再用較長時間做現場觀賞，
有深刻的認識才有機會拍出好照片。有深度的旅人不該來去匆匆，鹿港雖小，但也
很難讓人一時看穿。

圖78：快門 1/30 光圈 2.8 ISO 800 焦距 28 mm 時間 20:01

圖77：快門 1/125 光圈 8.0 ISO 200
焦距 19 mm 時間 07:12

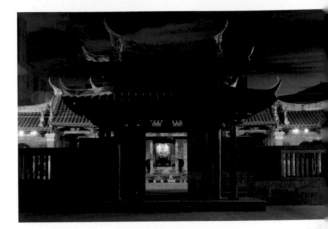

圖79：快門 15 秒 光圈 22 ISO 400 焦距 48 mm 時間 05:27

圖 76 是破曉時分，天空漸亮，黑仍捨不得離去的掙扎。圖 77 是晨拜完畢回歸的鄰人，廟
與居民的互動、交流，就在這種默契中完成。圖 78 是靜謐的月夜，從廟埕廊下看去，孤寂
與月共享空無的靈動。圖 79 是天光、地影各說各話的片刻。庭前廣場的夜燈將熄，山門上
的暗影也將因晨曦漸強而隱去，這是一天當中的陰陽變化最劇烈的時候。

龍山寺的建築之美，受時間天氣的影響，也受日月星辰的影響，要一次看盡鹿港龍山寺之美，
根本是不可能的。這也有好處，可讓美的滋味因人而不同。

圖 80：快門 1/160 光圈 20 ISO 200 焦距 44 mm 時間 14:10

PART 1 ————
說光論影

# 先有想法再拍照

<div align="right"><em>1-18</em></div>

先有想法再出門拍照，拍照前詳細研究資料再建構怎麼拍，然後利用手法、技巧表
現你的想法。例如，龍山寺何時拍最好？龍山寺主祀觀音菩薩，觀世音聞聲救苦、
普濟世人，屬於正氣凜然的陽剛之美，但菩薩又有無微不至的溫柔，所以我認為晨
光最具代表。若要拍龍山寺的一天，則表現手法又不同。這可從鏡頭的運用開始設
定，但最主要是想法而不是技法。

圖 81：快門 1/60 光圈 22 ISO 200 焦距 38 mm 時間 08:49

圖 82：快門 1/200 光圈 2.8 ISO 800
焦距 135 mm 時間 09:42

圖 83：快門 1/60 光圈 14 ISO 400
焦距 55 mm 時間 17:32

每個人想法不一樣，因此拍出的照片也應該不一樣，若你拍出來的照片和別人相似，沒有自己的特色，拍照的意義何在？決定要怎麼拍，是將看不見的想法轉換成看得見的照片，例如，主拍光影就要讓光和影講故事。

好照片不一定要花枝招展，鮮豔奪目，但一定要有故事，好故事才能感人。攝影史上不乏這種例子，美國參與越戰，是被自己打敗了。一張被燃燒彈轟炸而渾身著火的小女孩，感動了多少人出來反戰。美國開始立法禁用童工，也是受記實攝影家海音（Lewis Wickes Hine）的作品影響，他將童工慘狀攤在陽光下供民眾反省，而迫使聯邦立法保護童工，就是先有想法再去拍照的好例證。

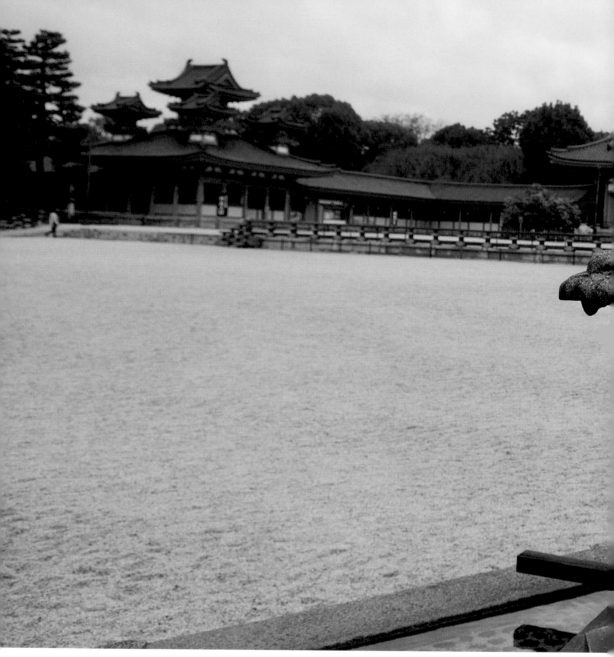

圖 84：快門 1/100  光圈 5.0  ISO 400  焦距 17 mm  時間 14:59

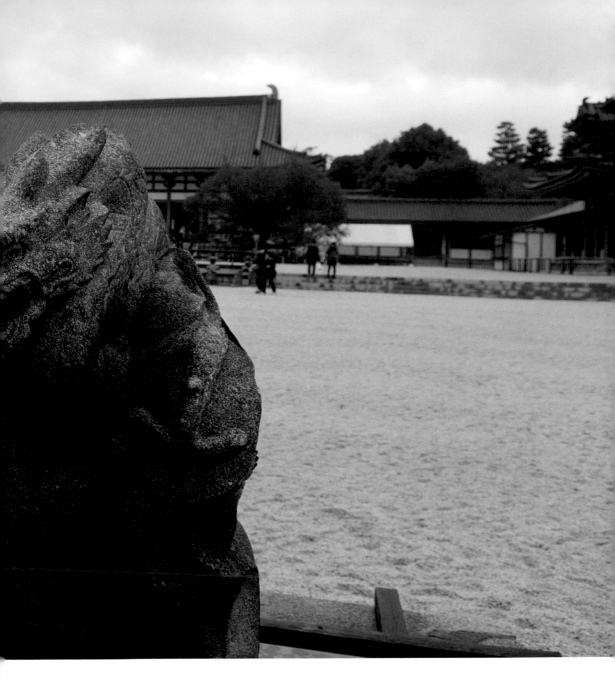

美，有化妝加分的力量，所以有必要，但又不是絕對必要。拍照還是靠內容才能被肯定，想被肯定就得用內容感人，才有力量。例如我下拍攝日本京都的平安神宮，它原本是雄偉的，為何被壓縮成遠方的小屋（圖84），因為我透過拍照貶低它，回顧過去日本人侵略中國、殖民臺灣的歷史，我刻意讓日本人心中的精神象徵在畫面上顯得很渺小。

圖85：快門 1/200 光圈 6.3 ISO 200 焦距 44 mm 時間 09:03

唐朝時，日本是蠻荒國度，國格不崇，所以龍只能三爪。京都車站前本願寺，龍雕是三爪；平安神宮也不例外。同樣拍龍，在平安神宮我用廣角鏡頭，它的特性正好強調近景，壓縮遠景。圖85，我改用長鏡頭拍本願寺的三爪龍，將遠處的寺徽拉過來襯底，讓人一看就知道是本願寺。

拍廟宇龍柱，我就特別點出五爪龍柱（圖86、87），五爪龍是皇帝的專利，臺灣民俗中的玉皇大帝，也叫「天公」，地位與天同高，所以皇帝順應民情，天公殿前龍柱准用五爪龍。若細心觀察日本廟的龍就會發現廟庭上的龍只有三爪。

圖 86：快門 1/200　光圈 5.0　ISO 800　焦距 130 mm　時間 16:50

圖 87：快門 1/250　光圈 3.2　ISO 200
焦距 80 mm　時間 11:11

臺灣的龍柱到處都有，是不是都是五爪龍？自己要觀察。拍龍柱並不是要強調光影效果，只是讓大家知道照片也要有文化內涵，所以攝影人的思考、想法不該被忽略。

光影中看見美————

# 第二章　光是神奇的
# 化妝師

CHAPTER 2

圖 88：快門 1/320　光圈 8.0　ISO 400　焦距 80 mm　時間 07:19

PART 2————
光是神奇的化妝師

# 從晨光談起

*2-1*

職業攝影工作者因為受雇於人，必須圓滿達成所託，所以拍照是不自由的。不受外在因素控制的優秀攝影者，應該將拍照的時空擴大，不要畫地自限。時時可以拍照，但不是毫無章法亂拍，精進的攝影者要保持旺盛的鬥志，並規劃出自己的拍照模式。例如，我以前在《中國時報》當攝影記者，就是隨著新聞事件起舞；後來轉至《時報週刊》，則像計畫式拍照，每週都有各種專題，主導性加強了；而離職之後，就可以自己決定拍攝的題材。

圖 89：快門 1/200 光圈 10 ISO 200 焦距 80 mm 時間 06:24

所謂拍照模式並不只是操作相機，而是轉換思考模式。若你最擅長拍街頭，
就不要去拍風景，以我為例，我是新聞圈訓練出來的，傳播式拍照能力最強。
攝影人要知道如何精進自己的攝影內涵，否則只是在玩相機，並不是「有心」
在拍照。不論專拍一個主題，或多個題材並進，專心持續就能產生累積效果。
例如，有人持續拍攝一個家庭四十年來的合照，選定日子每年拍攝一次，這
麼簡單的事，持續四十年就成功了，但很少人能做到。

本章專講光線的「亮」，我就從晨光先談。臺灣中部九月盛夏，光線非常亮麗，
早晨陽光除了美麗之外，還讓人感覺溫柔。公園內樹的身影，映照出晨曦的
美好，在這樣的時刻拍照最幸福！

圖 90：快門 1/8　光圈 5.6　ISO 400　焦距 55 mm　時間 09:04

圖 91：快門 1/160　光圈 18　ISO 400　焦距 26 mm　時間 07:31

拍晨光，最好先知道太陽從哪個角度升起，然後比陽光先到現場，想好怎麼拍，站哪裡的取景角度最好。晨光一定是斜照，先瞭解景色受光面和背光面，再考慮是否有必要補光。一切模擬好了之後，神閒氣定地等待，最後，思索要用長鏡頭或廣角鏡？要用小光圈或大光圈？ISO 要高或低？需不需要用三腳架？

拍攝晨光請用 RAW 檔拍照，或 RAW+JPG 。善用 A 模式，只要控制好光圈，景深足即可。你可以依自己喜好加減 EV 值，當快門速度低到相機不穩時，就該使用三腳架。以上只是通則，具參考價值，但拍照人各有法寶才能拍出有自己風格的作品。

圖 92：快門 1/320  光圈 8.0  ISO 400  焦距 120 mm  時間 10:39

# 光之於景，是絕佳的興奮劑

*2-2*

光之於景，是絕佳的興奮劑，別寄望攝影者拿起相機拍攝普通的景。可是，當一抹陽光適時灑下，照在適當位置，就像魔棒點石成金，光景突然活了起來。光的奧妙最叫拍照者激賞。

在鹿港期間，曾屢次穿梭九曲巷，不論日夜，細心觀察，也拍下不少照片，但總沒有圖 93 的味道。陽光適時照出主視覺的造形和牆面，紅色的門聯讓人知道古典與傳統的連結，影子的曲線暗示著巷子曲曲折折。暗影裡的盆景植栽，告訴我仍有人生活於此。

圖 93：快門 1/50　光圈 18　ISO 200　焦距 17 mm　時間 12:45

既然名叫九曲巷，曲線的感覺一定不能少，可是曲巷是巷弄曲而非立面曲，該如何展現它的魅力？幸好光影出視了，讓紅牆、建物的線條和暗影得以展現。

這張照片主從分明，點、線、面布局妥當，缺憾是礙眼的冷氣機散熱箱，還有不銹鋼鐵門也和古巷道不和諧，但攝影必須從現實環境中取景，美不美只能盡力而為。

拍各種巷弄，要先瞭解方位才能預知光線照射的位置。必須掌握對的拍攝時間，例如，夏日中午是拍立面的好時機。另外，用小光圈優化景深，取景用減法，力求畫面簡潔。

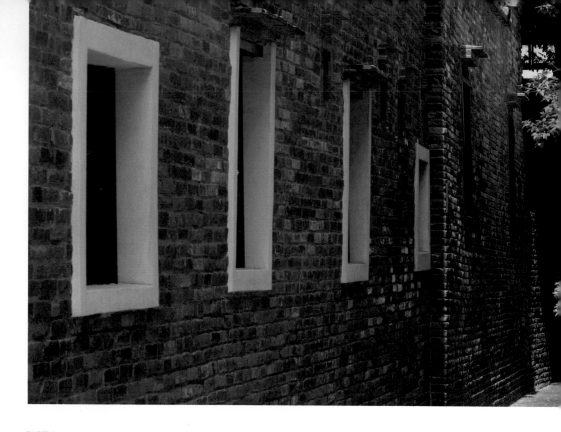

# 先知道陽光的照射角度

*2-3*

鹿港中山路上的意樓，曾幾度易手換主，現在則由俊美食品李家擁有，因為被列為古蹟，正在做古蹟修復，以現昔日風華。老闆在臺中經營糕餅業，辛勤賺錢之後，返鄉投資老舊房屋和舊文物，希望延續鹿港榮光。

圖 94：快門 1/320　光圈 9.0　ISO 400　焦距 80 mm　時間 13:53

「意樓」是意中人的閨房，傳說中，夫妻新婚燕爾，夫婿為了科舉功名，將渡海赴考，出發前夕在院子種了妻子最愛的楊桃樹，並誓言樹在人在，但一趟遠行卻有去無回，妻子終日以淚洗面，直到過世。雖然傳言被後世子孫否定，但愛情故事人人愛，就像拍照，是否寫實不重要，重要的是能感動別人。

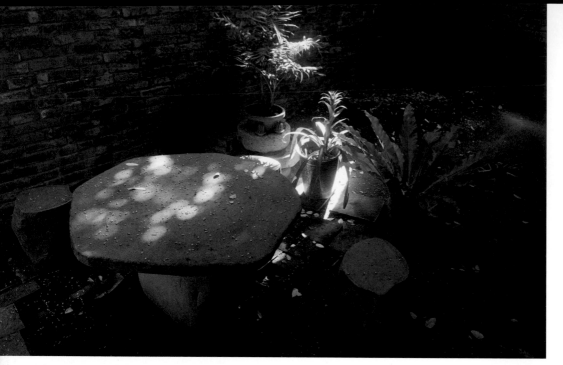

圖 95：快門 1/60　光圈 4.0　ISO 200　焦距 17 mm　時間 13:46

PART 2————
光是神奇的化妝師

# 拍照要勇於溝通

*2-4*

攝影時受阻，要有企圖心勇敢交涉，提出要求，請求協助。有機會接觸主事者，就要多聽他介紹故事、傳說、軼聞，增加拍照的內容。

我於意樓牆外拍了光影互嬉的照片，決心進入尚未正式開放的內部拍照。經過交涉，主事者帶著我到楊桃樹下，樹下擺設的石桌，落花繽紛，詩情畫意溢於其中（圖 95）。逆著陽光看樹，美極了（圖 97）！

圖 96：快門 1/60　光圈 5.6　ISO 200　焦距 70 mm
時間 13:55

門庭上，一盆難得的海芙蓉盡情地開放。
海芙蓉生於海岸岩礁，必須接受海風和
含鹽水氣的磨難，室內缺乏天然環境即
難以照顧，但庭中此棵卻美得出奇（圖
98）。

最玄妙的應屬它的門聯，左右各十個字，
橫批八個字（圖 99）。據說此種格式是朝
廷頒賜，民家不准使用。當年意樓慶昌
行的陳姓家族，繼日茂行之後成為鹿港
首富，從意樓的格局即可窺知一二。

圖 97：快門 1/60　光圈 5.6　ISO 200　焦距 17 mm　時間 13:47

圖 98：快門 1/40　光圈 22　ISO 200　焦距 26 mm　時間 13:52

介紹一個好故事，很難用一張照片徹底描述，最好多照幾張照片，張張獨立，組
合之後也不衝突，而且要讓觀者一看就懂「哪一張是主照」。這組影像缺點是分
配不均，中景太多，缺少介紹環境的大景，也無很強的大特寫。幸好光影效果良
好，符合書的主旨。

圖 99：快門 1/100　光圈 22　ISO 200　焦距 20 mm　時間 13:56

如果我沒有提出進入拍攝的要求，將錯失留下這些精彩
美景的機會，所以拍照遇到不願意被拍的困難時，拍攝
者應鼓起勇氣，向被攝者溝通，提出拍攝要求，善意溝
通多半會得到善意回應。必要時可用拍到的照片做為回
禮，但應許別人的諾言，一定要做到，為後續的拍照者
留下活路。

# 等待光的降臨：五千個菩薩臉譜

*2-5*

位於龍山寺旁的鹿港燒陶藝工作室，主人施性輝在牆面貼上五千個菩薩臉譜的陶作，每位菩薩各有表情。

拍照一定要抓穩光影和時間的關係，窄巷內的牆面受光時間短，要慎選時間才能拍得到光影兼備的影像。

圖 100：快門 1/200 光圈 5.0 ISO 800 焦距 80 mm 時間 14:54

要拍攝這樣的照片，必須靜靜等光降臨，使用光圈愈小愈好。慎選立足點，站對位置後，用何種鏡頭拍攝要主觀認定，也許鏡頭愈廣愈好，也許用標準鏡頭最好。無法當機立斷，就掏出各種鏡頭或以變焦鏡頭，不斷取捨，並以多拍的策略，於事後再慎選照片。

我的第一本書《按下快門前的 60 項修煉》第 50-51 頁，我為了等那隻貓的動作，端起相機蹲下來等，不料卻等到黃昏之前，花了整整一個下午的時間，等到一張滿意的照片。

等待好陽光，從光線的品質到照射的角度，有時候可以等上一年，因為最好的時刻很少出現。

PART 2 ————

光是神奇的化妝師

# 找景就是看光景

*2-6*

金門館內一棵兩百多歲的老　樹，好像枯木，卻總是絕處重生，植物的生命力展現「永不屈服」的精神，只要活著就有機會茁壯。我去了金門館好多次，總覺得沒有拍出它的生命力。

2014 年 10 月 8 日上午 11：07，陽光出現在對的角度，讓我抓住了拍照機會。照片中，老幹呈現歷盡滄桑的傷痕，新枝嫩葉則充滿生之喜悅，我聽到了老樹和我說話，所以拍出有感覺的照片。這天，我進入金門館之後，從老樹對著陽光拍，真的拍出了它的完整之美（圖 101）。彷彿無聲之言指示著拍照，果然這次拍出好照片，心中既覺奇妙又感動。

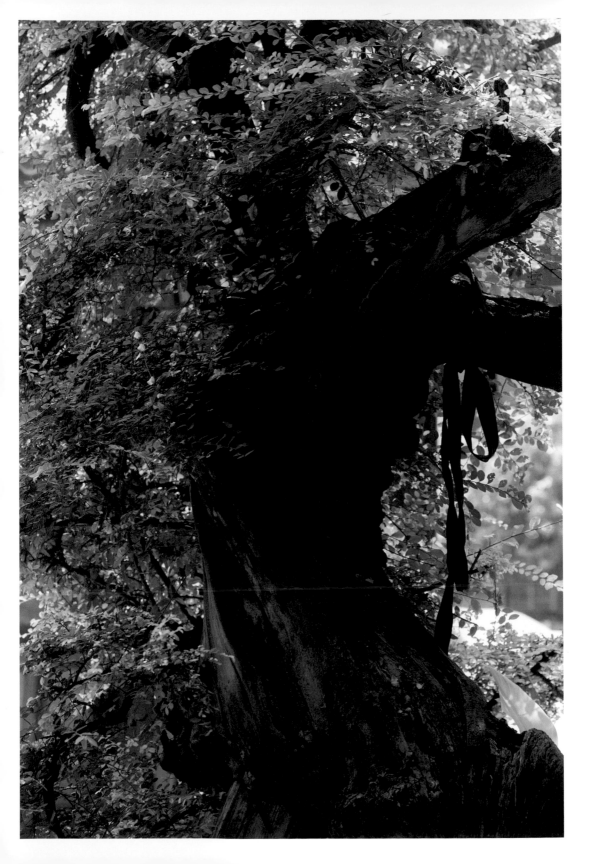

圖102：快門 1/60 光圈 7.1 ISO 800 焦距 17 mm 時間 15:08

豐子愷曾畫〈重生〉，樹被砍卻奮力求生。後補題一文：「大樹被斬伐，生機不肯息，春來勤抽條，氣象何蓬勃。悠悠天地間，咸被好生德，無情且如此，有情不必說。」

拍照者四處遊走找景。同是拍此樹，我拍了很多次才聽到樹的召喚。美好的光源和角度都對，才能看到景物最美的身段，所以找景就是看「光景」。有光才有景，景因光才活，景襯影更美。找景不一定要遠行，但一定要深究光與影的唱和。

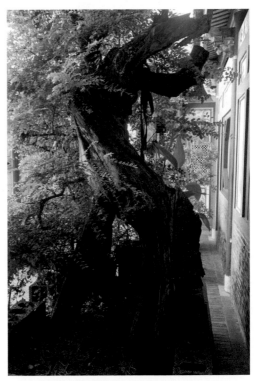

圖 103：快門 1/60 光圈 6.3 ISO 800 焦距 23 mm 時間 15:07

風光善變，拍攝同一地點，屢屢嘗試才會愈拍愈好。如果機緣巧合，偶爾也會拍到好照片，但好運不常在。攝影師則因經常處於努力中，所以比較能掌握光影和構圖、取景等美學，因具備了看光景的能力，才有機會經常拍到好照片。

逆光拍照容易失敗的主因，是暗部太沉，黑到令人難以接受。要改善黑的無趣，必須和亮部協調，明暗兼顧比較容易拍到好照片。圖 102、圖 103 是鏡頭焦距不同的影像。圖 101 不但拍攝時間對、站的位置對、使用的鏡頭焦聚也對，因此勝出。

# 日落前的玻璃廟

*2-7*

彰濱工業區的玻璃廟，建材特殊，全用玻璃建築而成，成為著名景點。玻璃反光性強，
最適合日落黃昏拍攝。黃昏有很多不一樣的表情，這次我不期待日落彩霞，只希望
看到黃昏應有的色彩。同樣是拍照，但每個人的目的不一樣。

如何讓人看圖就知道被攝物是反光的透明體？我的方式是藉柱子上的玻璃圓珠，因
其造形而聚光，所以特別清澈。柱子邊緣因為受光而拉出亮線，整個影像看似低沉
柔弱，但硬光卻明顯而突出。硬光透澈而明亮，少量即足以鎮住多數的柔光。

圖 104：快門 1/50　光圈 10　ISO 200　焦距 38 mm　時間 18:10

晚霞映照廟牆，玻璃像鏡子般如實反應天空的表情。遠方的樹，靜默守著黑，提示著夜晚來臨。廟的屋頂上，也有一塊黑色區域和逆光的樹互相呼應。

拍攝這張照片時，我站對了位置，才能看到好的彩霞映照。此外，要細算測光，點式測光很有用。沒信心時，先用亮部為曝光基準點，拍幾張後再以暗部做基準，最後用光圈優先模式拍。日落時間長，足夠讓你做充足地調整，又不會失去拍攝的機會。

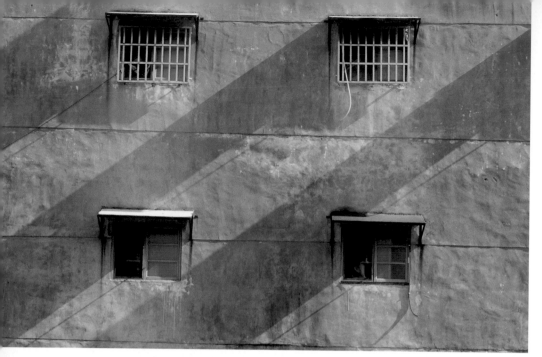

圖105：快門 1/160　光圈 10　ISO 200　焦距 70 mm　時間 08:56

PART 2—————
光是神奇的化妝師

# 親近陽光才能瞭解光

*2-8*

陽光內容豐富，喜愛攝影就得善察陽光。不要誤以為陽光只有強弱明暗，陽光中更
有豐富的表情，它也有溫度和香味。要用光線拍照，卻不瞭解陽光的語彙，怎麼會
有好作品？

用光看影，影以長短訴情，以濃淡暗示分量。光存於大自然中，不要冀望能從文字
上學習，所以要與光做朋友，就得親近大自然，然後多閱讀光影類的圖像。

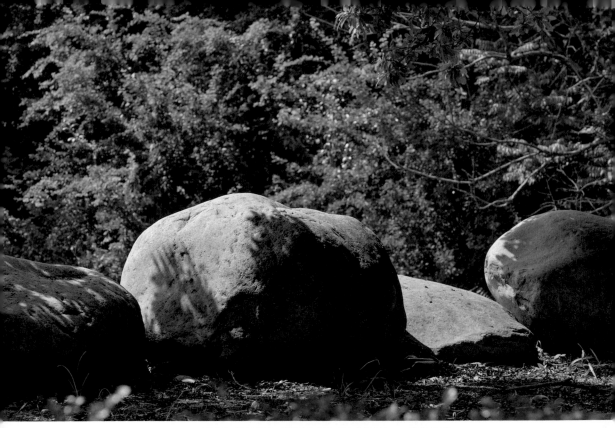

圖 106：快門 1/320 光圈 6.3 ISO 200 焦距 100 mm 時間 13:46

讀圖勝於解文。讀別人的圖，當做誘發劑，領悟後趕快去拍，用自己拍的圖，印證自己的見解，表達自己的心意。若你的作品能撼動別人的感覺，就表示學習成功。要累積很多成功，才能將別人的領悟轉換成自己的血肉和骨頭。

想將自己的感受拍出來，非常不容易，自己以為拍出來了，他人卻讀不懂，那麼就該檢討：到底是拍攝者沒有表達好？還是觀賞解讀的人程度差？找出答案，提升自我。

我認為構圖簡單只是美的基本條件，但要簡單卻不單調才有意境，所以非有光影不可。這些圖都是用 A 模式拍照，光圈、景深可以不必在意，只追求意境和美感。圖 105 的影子很長、很淡，有窗就有人，有人就有故事。圖 106，夏日的影子因強光而濃黑，顯現的是剛硬、果斷。

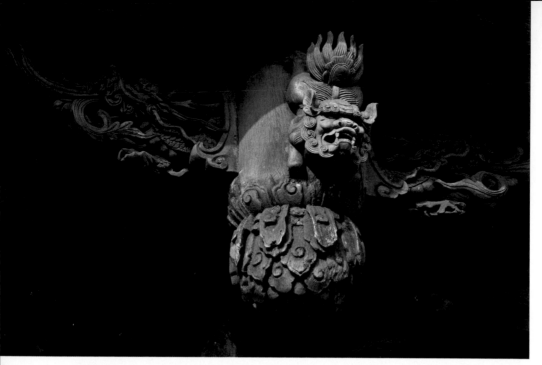

圖 107：快門 1/320 光圈 10 ISO 400 焦距 80 mm 時間 07:40

# 古雕刻之光

*2-9*

要創造光影效果，要先瞭解被攝體，光影效果講的就是互相襯托應和。以我拍攝室
外古老的木頭雕刻為例，時間已為老舊的木頭雕刻添上歲月痕跡，它柔沉又高掛於
屋簷上，光的折射到該處，經常似有又無，所以拍它的理想機會非常稀有，時間和
天氣、陽光配合得當才會有好效果。

陽光強，影必濃，淺色木頭在強光照射下，造成文物影像色階斷裂，文物顯得粗糙。
暗部若被黑影遮掩就失去綿密的層次，無法顯現細緻。亮部、暗部不協調，照片效
果就大打折扣。

攝影人對天氣的領悟不同於一般人，更與氣象專家的認知有異。陰天拍此景，反而不如下雨天的光線。下雨天經常有漂亮的亮光和暗沉共存，營造出美景。光影效果和被攝體是合為一氣的，彰顯「氣勢」才是好照片 。

光線因景物而被看見，分類並剖析光的質和量，漸漸就會累積出「瞭解」攝影光線的能力。光影不是黑和白，而是綿綿密密的色階，錯失細膩就學不到真功夫。圖 107 乍看是黑的比重多。如何看？就要有觀看的方法。黑以什麼展現細節？當然是靠光才起作用，所以粗看是黑，細觀則是光的綿密功能。千萬不要誤以為多就是優勢。

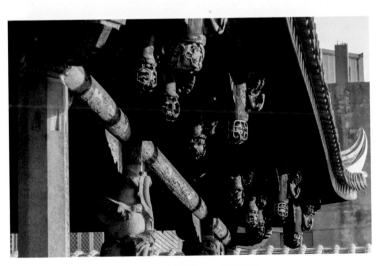

圖 108：快門 1/320  光圈 6.3  ISO 800  焦距 100 mm  時間 16:11

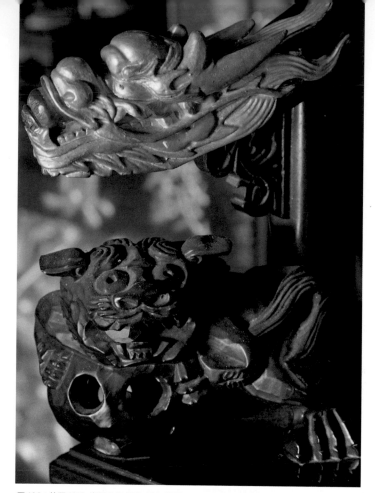

圖 109：快門 1/40 光圈 6.3 ISO 400 焦距 70 mm 時間 15:09

拍攝有時間感的文物，細部層次和紋理非常重要，它們是顯現質感的元素。為了拍出好質感，不妨多跑幾趟，讓不同的光拍攝出不同感覺，再從其中挑出最好的。拍室外靜物要具備決心和耐力，等待良好的光影出現，攝影師若受時間限制，即使是國際大師也拍不出好作品。

這一天早上的光線很溫柔，加上淡淡薄雲讓光線更擴散，上天創造出好的光影條件，所以圖 108 這張照片得來全不費功夫。想刻意拍這種照片太難了。

圖 110：快門 1/100　光圈 3.5　ISO 800　焦距 55 mm　時間 14:45

天氣、陽光不符理想時，可以加反光板改善效果，或用閃光燈做補光，但能否做到「最好」則充滿疑問。經常有人問：「同一個景，你為什麼要去拍那麼多次？」或「怎麼同一個景拍那麼多張？」我沒有標準答案，卻可以回答：「無論去多少次、拍多少張，最後只有一張是最好的。」

鹿港雕刻之美全展現在廟宇之上，藝技之精湛，從廟宇格局即可探知。前人願意以一輩子的時間精煉一技。而如今文化斷層，這是社會的大損失，應以國家的力量拯救。

拍攝文物雕刻的照片要善用斜光，而三腳架是最佳輔助工具。小光圈要控制好，景深太長、太短都不好，同時要有等待好光線的決心。

圖 111：快門 1/200　光圈 2.8　ISO 800　焦距 105 mm　時間 16:36

PART 2————
光是神奇的化妝師

# 瞭解拍攝對象的故事

*2-10*

在鹿港遊走學到很多「常識」。鹿港廟宇百餘座，各廟主祀、陪祀的神明，異中有同，
同中有異。有廟就有故事，可惜今人能瞭解的不多。

廟宇「左青龍，右白虎」，以神為中心，龍吉虎凶，藉此彰顯吉入凶出，保佑子民信眾。
若以人為中心，自然是右入左出，剛好和神明的見解對立，如何解釋信眾自己心裡有數。

拍照是從察覺開始，然後因悟而觸動心靈，靈動加行動，照片就拍到了，拍是拍了，但
「靈」有沒有被抓到影像內？這才是作品成敗的關鍵。

景存在而靜默等著，沒有慧眼就看不到，看不到當然拍不到。常常進出廟門是多數臺灣人的生活形態，這次若非為了《在光影中看見美》的拍照，我也不曾細觀靜思廟門牆上的雕刻。以前「左青龍，右白虎」對我來說只是口頭禪而已。

寺廟牆上有雕刻或彩繪好像是理所當然的事，但故事內容幾乎少有人談起。探究這些故事可增添遊廟的樂趣。因為每座廟宇都各有自己的主題，主題雖不離忠孝仁義的典故或生活上的智慧，但同中之異就是趣味的重點。

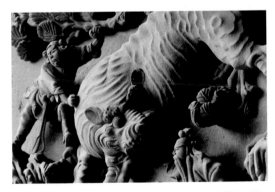

圖 112：快門 1/200  光圈 4.0  ISO 800  焦距 105 mm  時間 16:36

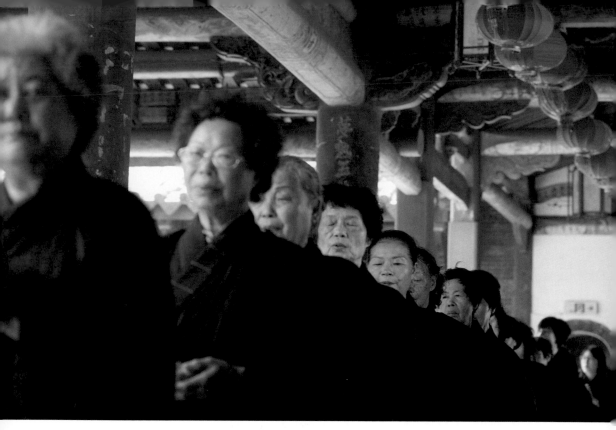

圖 113：快門 1/100　光圈 3.5　ISO 200　焦距 70 mm　時間 10:19

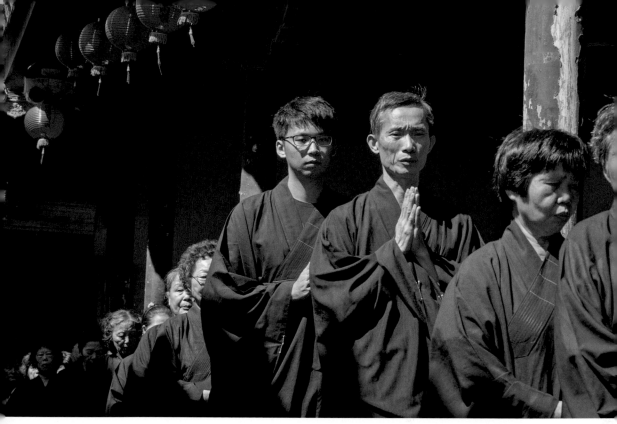

圖 114：快門 1/100　光圈 11　ISO 200　焦距 70 mm　時間 10:23

想拍到好的照片，在出發前先瞭解拍攝對象的故事，才能駕馭現場的氛圍和氣勢。否則只能像我在鹿港暫住二個月，以較長的時間換取拍攝的內涵。

圖 111、圖 112 都攝於下午 04：36，左青龍雕的是「畫龍點睛」；右白虎刻的是「打虎救父」。廟牆左右對稱的雕刻，所以光影完全不同，值得細細品味。

圖 113 攝於上午 10：19，光圈 F3.5 所以景深很短。圖 114、攝於上午 10：23，光圈 F11 所以景深較長。圖 112、113 比一比，拍攝時間相差不多，但因拍攝位置一東一西，有受光和背光之差，所以呈現出來的影像效果不一樣。龍山寺佛誕日拜廟經行，左拍右拍光線效果明顯有異，細讀就會有收穫。

圖 115：快門 1/50 光圈 20 ISO 400 焦距 70 mm 時間 15:59

PART 2————
光是神奇的化妝師

# 拍照就是對生活的觀察

*2-11*

學攝影，學的是一種態度，態度中見精神，精神要有熱情和活力，才會產生魅力。攝影
眼專看生活中的美，在行動中修煉自己、提升自己。

拍照最困難的事，是拍照前的修煉，而不是拿相機取景構圖之際。若腦中只有金錢權勢，
卻看不見人性和生活中的美，無論如何也拍不出好照片。

圖 115 拍植栽。喝茶若只為了解渴、休息，那麼氣氛永遠不會美好。我進入茶館的初衷
是要喝茶，卻被植栽的綠葉迷住了，光影掃出葉面上的毫毛，金光閃閃，揚溢著幸福，
拍照者最懂得陶醉。

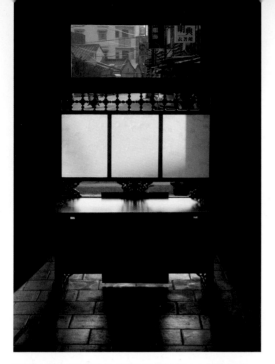

圖 116：快門 1/60　光圈 14　ISO 200　焦距 48 mm　時間 16:18　　　　圖 117：快門 1/125　光圈 11　ISO 200　焦距 70 mm　時間 10:54

圖116穿堂的屏風平凡得幾乎無人注意，中間的毛玻璃有阻絕窺視的作用，當陽光照射，玻璃上的淡雅圖案被晒透而消失。光線適度折射，增長空間感，遠方路面上的長影，暗示著太陽即將西沉。

圖117，遊客用手機拍照，我也趁機拍了他們，同一場域，同一時間，拍照手段完全不一樣，影中人見此一定深感震撼，因為我掌握到他們所沒有捕捉到的光影。

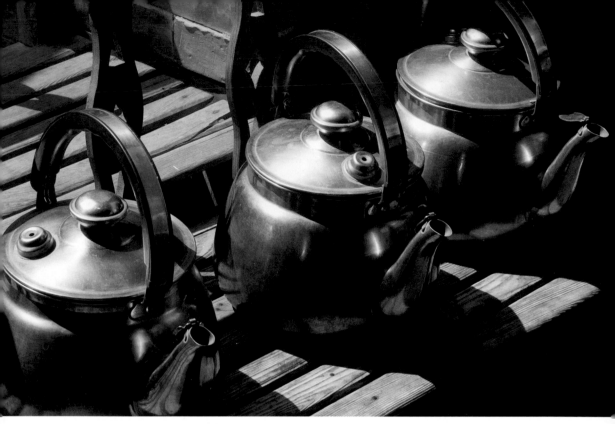

圖118：快門 1/125 光圈 18 ISO 200 焦距 70 mm 時間 10:53

圖 118，廟堂內「奉茶」的茶壺，靜靜地與陽光交談。不論室內、室外，天空或
水面，處處可以拍照，拍照正是對生活的觀察。

圖 119，荷花園池畔的光影，淡雅簡潔，正符「出汙泥而不染」的性格。拍荷的
人非常多，要拍得跟他人不一樣，只有靠光影。

圖 120，青天有雲，紅配綠，不只構圖簡單，光影也很簡單。

有時候，暫時忘記技法吧！把一切交給相機，用自動模式拍，會拍到的好作品。

圖 119：快門 1/80　光圈 5.0　ISO 400　焦距 19.2 mm　時間 14:58

圖 120：快門 1/1250　光圈 5.0　ISO 400　焦距 19.2 mm　時間 15:09

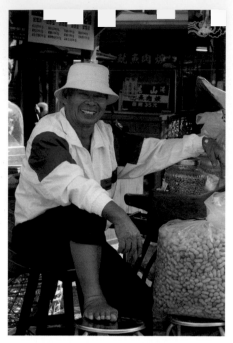

圖 121：快門 1/125　光圈 11　ISO 200　焦距 70 mm　時間 09:41

# 人像永遠是好題材

*2-12*

人像永遠是熱門的攝影題材，成功的人像具備三項要素，第一是光影，第二是自在的表情，第三是快門機會：拍攝前先完成相機的一切設定，然後在觀景窗緊盯被拍者，等候最佳時機按快門。

對光影的要求，拍攝人物比拍風景細膩，大家不會盯著風景照細看，但是人物照片總會被仔細看。而且被攝者的主觀意見很多，拍攝者容易被挑剔。多拍人物，對於如何處理光影會進步神速，也會比較清楚他人是如何看照片，因為眾人會給你很多「指教」。

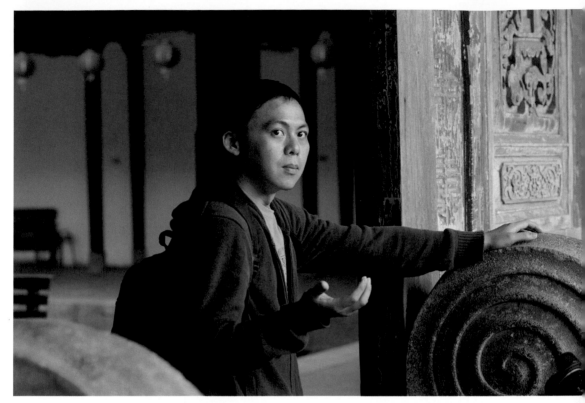

圖 122：快門 1/100 光圈 4.0 ISO 400 焦距 70 mm 時間 17:37

拍人要能攝出他的靈魂、神態。觀察力和決斷力的展現就在一瞬間，光影是拍照的根，
也是加分的祕方。

圖 121，我在民族市場路邊認識的小販許東榮，他憑著一輛腳踏車，載著花生擺攤，一
賣五十餘年，收入不豐但可以養家活口，教育四位兒女。他自覺什麼也不缺，知足常樂。

圖 122，鹿港囝仔張敬業，退伍後返鄉，專做古蹟田野調查，發現有保留價值的文物就
傾全力找資源，讓老屋免於被拆的命運。說他搞文創，從事藝術工作，都不對；說他以
辦活動為業，也不對；經營社區發展嗎？非也。但他將鋼琴演奏會的舞臺，搬到龍山寺
的八卦藻井下，引起轟動。

圖 123：快門 1/60　光圈 9.0　ISO 200　焦距 70 mm　時間 14:31　圖 124：快門 1/125　光圈 4.0　ISO 800
焦距 35 mm　時間 12:19

在杉行街開「書集喜室」的黃志宏（圖 123），開業過程很有意思，營業地的原屋主擔心老屋失修，若倒塌損及鄰居，後果不堪設想，準備拆屋，黃志宏出面勸阻無效。於是籌資買下老屋，再自行整修，屋內空間就將自有的舊書，以二手書的方式販售兼營茶飲。公親變事主，憨直又一例。

施竣雄（圖124）專門創作獅頭面具，終身投入，安於做自己。鹿港懂得知足的人太多了，或許這就是文化淵源，獅頭後來成了人們對他的膩稱，他說：「人，需要的不多，想要的很多，以致身心不平衡，我才不想這樣過一生。」

圖 125：快門 1/60 光圈 3.2 ISO 200 焦距 70 mm 時間 16:05

圖 126：快門 1/400 光圈 3.2 ISO 800
焦距 20 mm 時間 16:05

圖 125 拍守廟的人。他們不拿酬勞，甘心為神明做事，鹿港
廟多，有很多退休者和老者守廟，大家聚在一起，說說笑笑，
一天就過去了。既不無聊也不會沾染惡習，因為他們堅信舉頭
三尺有神明。

在二手書店拍了雕刻家黃媽慶的照片（圖 126）雖不是獨照，
但符合他以生活題材做雕刻的精神。他大智若愚，用熱情克服
一切困難，四處奔走辦展覽，積極推展美學。不為收入而工作，
藝術家的精神正是如此，以天地為家，書店也是他的門戶。

圖127：快門 1/30　光圈 2.8　ISO 200　焦距 32 mm　時間 10:31

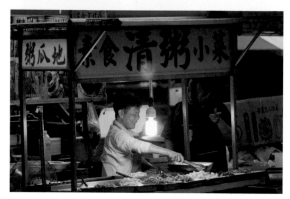

圖128：快門 1/200　光圈 2.8　ISO 800　焦距 175 mm　時間 05:53

咖啡族李阿輝（圖127）拋棄都市的工作，將喝咖啡變成職業。在小鎮開單品手沖咖啡，他堅持喝咖啡以瓷杯組為器，一般美式咖啡只要六十元，讓新客人容易入門。同時又將價位差拉大，讓老行家有好咖啡喝，如此培養出一群基本客。一番努力之後，店務蒸蒸日上，族親六人藉此咖啡店安身立命。

圖128 拍賣清粥小菜的路攤，在此三十元即可享受一餐傳統的清粥，主要光源是黃色燈泡。

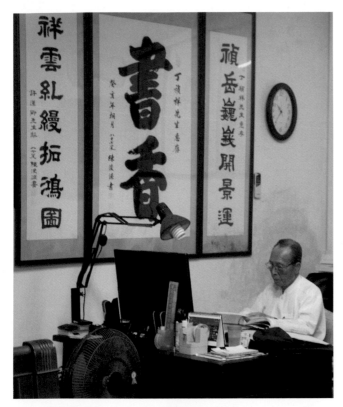

圖 129：快門 1/30 光圈 2.8 ISO 200 焦距 38 mm 時間 10:41

圖 129 是丁家大宅現任管理者，人家都叫他「丁校長」，想必是自學校退休的校長。我不曾和他交談過，他總是默默的工作著，偶有朋友來探望，就煮茶宴客。拍照光源為畫光型日光燈。圖 128、129 互比，一張是拍於黃色燈泡環境，一張拍於日光燈下。置正好是頂光，所以裊裊香煙被背景襯托得非常突顯。人物臉部、頭部的頂光特徵也很明顯。

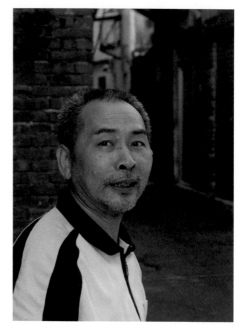

圖 130：快門 1/320　光圈 2.8　ISO 400　焦距 80 mm
時間 14:32

圖 131：快門 1/200　光圈 5.6　ISO 200　焦距 40 mm
時間 08:01

圖 130 是自然光源，他是金門館的義工，每天遇空就走來看一看，出現時間不定。
圖 131 也是自然光源，但陽光尚未降臨，人處在陰影處，因此氣氛不同於圖 130。
圖 130、131 互比，可以發現光線品質不同的影響。

圖 132 拍天后宮義工，勞累之後在長板凳上歇息。光源單純來自廟埕，所以明暗比
很高。大部分天光被廟簷阻截，地面反光則因矮牆而斷。所以，長者的影像看來堅
毅刻苦。

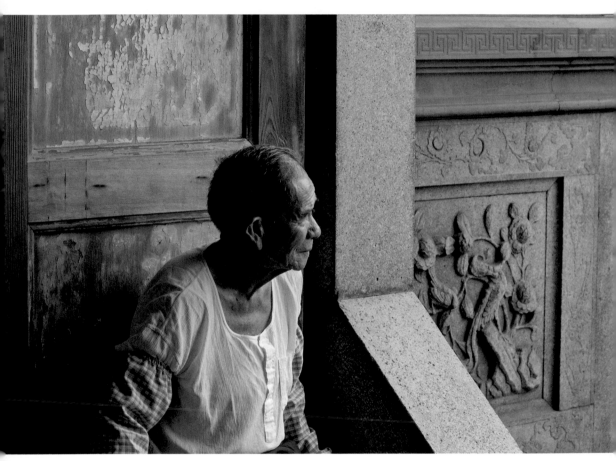

圖 132：快門 1/250　光圈 5.6　ISO 400　焦距 80 mm　時間 09:36

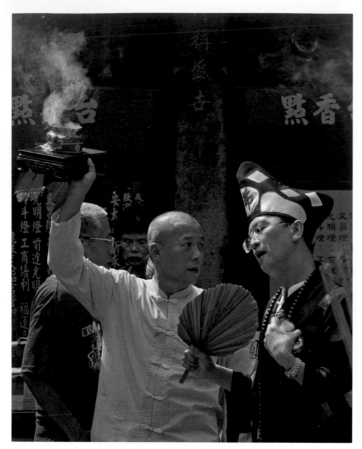

圖133：快門 1/250　光圈 8.0　ISO 200　焦距 105 mm　時間 11:15

圖133拍進香團來訪，主神入殿前乩童先來稟報，訪客才登門，進香、割香都是神的聯誼，信眾則趁機休息、吃飯。乩童、司事所站的位置正好是頂光，所以裊裊香煙被背景襯托得非常突顯。人物臉部、頭部的頂光特徵也很明顯。

圖134拍樹下的路邊小販，周邊有路面反光補助，所以光線柔而不沉，紅帽黑衣的對比，有助提升影像動感。圖135拍食堂服務生在店門前的樹下攬客，因樹密而光線不良，所以整體色彩比不上圖134，樹下的自然光總是很柔和，但色溫得矯正，色彩才漂亮。

圖 134：快門 1/200　光圈 2.8　ISO 200　焦距 80 mm　時間 12:50

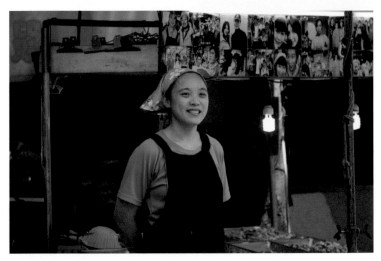

圖 135：快門 1/200　光圈 2.8　ISO 200　焦距 200 mm　時間 12:47

我拍攝人物時都是大大方方地拍，會花點時間與他們相處，讓被拍的人習慣鏡頭存在。若被攝者正專心於其他事情，可先拍再打招呼，以免破壞情境。尊重對方，對方也會尊重你。讓對方知道你是善意的好攝者，不是狗仔隊。

另外，提供一個祕訣，拍人物最好用長鏡頭，避免用廣角，保持適當距離，才不會產生壓迫感。除非有特殊的目的，否則少用廣角鏡頭，時下很多人用手機自拍，因拍攝距離太近，手機又是廣角鏡頭，所以人像變形的影像特別多。

圖136：快門 1/320　光圈 10　ISO 400　焦距 80 mm　時間 12:07

# 靜態中的動感

*2-13*

攝影就是在立體空間取景，將景物拍成平面影像，再藉光影效果企圖將平面的影像立體化。同時用靜景的元素活化想像力，使靜景呈現動感。這種視覺效果，就像京都廟內日本庭園內的「枯山水」。枯山水並沒有水景，通常用沙石表現「水」，有時在沙子的表面畫上紋路，表現水的流動；而「山」則用石塊布局。同時向現場環境借景，讓靜中充滿禪的生機。

圖 137：快門 1/320  光圈 9.0  ISO 400  焦距 80 mm  時間 12:18

意境，讓攝影成為藝術，拍照並不是按快門的機械式記錄。要將靜物的生命力拍出來，製造隱含動感的影像，就得藉點、線、面的安排，並善用光影襯托，才能觸發靈動。同樣一張照片，每個人解讀不同，想像也會有差異，即使作者親自解說，觀者也未必會全然接受。不要限縮自己的想像力和好奇心，拍照的天地才會變大。

例如，頂光時刻通常是不適於拍照，拍人像更是大忌。但有些景除了正午時刻一點也不美，更別說創造靜中的動感，拍照有原則必有例外，例外是自我心得的呈現，不要被原則綁死才能創造。圖 136 大大的圓點高於周遭的植栽牆，植栽牆也因花圃的設計呈現蒸蒸向上的動感。點和面的意境，盡在不言中。線條也呈現出生意盎然、層層疊出的和諧，配合左側牆下的阻截線，切割出街屋拆除後的空間和磚造立面的滄桑。兩條屋簷斜線一遠一近，適時將力量拉向花圃。植栽讓畫面靜中有動。圖 137 也藉正午頂光照射爬藤植物，利用光和影展現欣欣向榮、生生不息的動能。

此時拍照用 A 模式自動最方便。光灑在植栽頂上，讓垂直面展現暗影，明暗互映，出現動人的立體感。誰說頂光難應用？

# 拍照不必執迷大景

*2-14*

照片最容易喚醒人的記憶，所以拍攝時務必竭盡所能地拍好，圖138的房屋，從格局、勢樣來看都是當時的大家族所有，看它現在的樣子，不禁讓人感嘆「昔日蓋屋人，子孫今何在」。人因環境變異而遷徙，但先人的心血不能任其荒廢，人類的文化、心血才能累積。

掌握好光影，綠葉襯托出永恆，雖說很多植物一歲一枯榮，但在日月輪轉中，柔弱勝剛強。此圖若葉子沒有暗影，生命即缺張力，也就很難吸引拍照者的眼光。時和勢共尊榮，屋主得意時舞春風，拍攝者得時與勢，影像絕對不會平庸。

圖138：快門 1/320　光圈 9.0　ISO 400　焦距 105 mm　時間 14:30

磚瓦屋在沒有鋼筋的年代，已是頂級建築，新補的薄薄水泥遮掩不住內在風華。火燒磚能抵抗歲月摧殘，水泥會隨歲月而崩離，將兩種無法相比的建材塗在一起，豈非更顯今人的愚笨？

平凡的景物要經常去看，有時會突然解悟當中的道理。所以拍照不必執迷大景，小景也有它的味道。

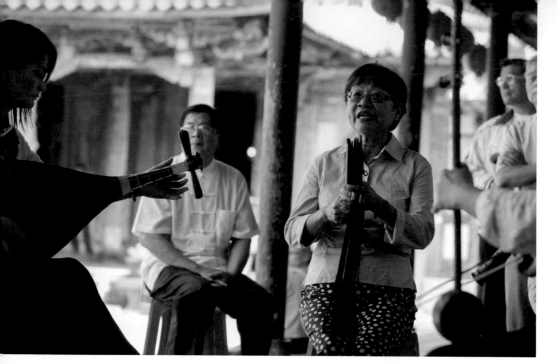

圖 139：快門 1/250　光圈 3.2　ISO 400　焦距 80 mm　時間 12:04

# 善用環境的反光

*2-15*

鹿港龍山寺的週日早上，固定有南管聚英社的成員在東廂房外練習戲曲演唱。聚英社的淵源已近兩百年，但直至 1979 年才有女性成員加入。不論南管、北管，在今日的環境體系下均屬弱勢。

古時候的富人愛藝文者多，又慷慨付出，大家將學習藝文當做生活，不像現今，看戲的人和演戲的人不太有交集。

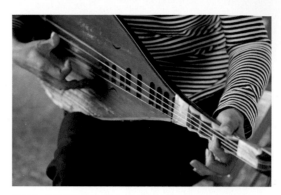

圖 140：快門 1/320 光圈 3.2 ISO 800 焦距 70 mm 時間 11:38

南管戲曲音樂清雅婉約，演出的形制嚴謹，有絃管樂器四人，打擊樂器四人，再加玉噯（小嗩吶）及手執拍板的歌者居中，共十人。各色樂器必須聲息互通，圓融應和，呼應的節奏細膩，所以得勤練方能有成。北管戲曲曾盛行於鹿港，未有電視機之前，鄉下是「一村演戲，四鄉驚動」，鹿港小鎮曾有十九個曲館。

圖 139 拍攝時剛好是正午，頂光加逆光，幸好地板光成為最佳補光，否則背景將被犧牲更多。此種光源最好有人幫忙用白色反光板打補光，讓演奏者臉部能有較多光亮，不必犧牲太多背景中的雄偉大殿，呈現更多建築細節。一人獨行的拍攝經常會遇到無奈，此刻無人幫忙時，唯有善用環境的反光，才能勉強得到補救，否則只能放棄拍攝的機會。

職業攝影人為什麼經常要帶助手？第一，可以將器材、工具攜帶得比較齊全，包括登高用的鋁梯、三腳架和反光板。第二，隨時有人幫忙打反光，反光是拍出好照片的第二生命。

圖 140 在同一拍攝場所，但因拍特寫，範圍小，沒有受光區和非受光區的懸殊曝光差，所以相當好拍。此種情況，陰天的拍攝條件比晴天好，豔陽天光線剛烈，有陽光照射的地方和陰影內的景物，光的比率相差極多，硬要光線平衡是有難度的。

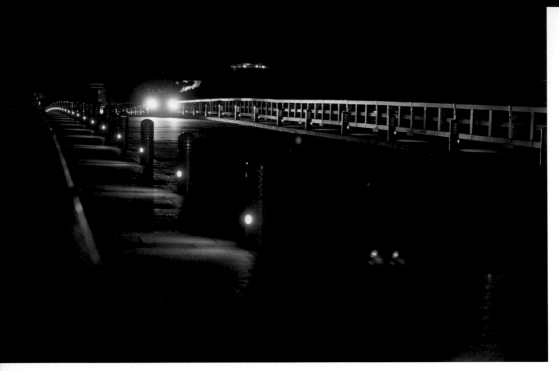

圖 141：快門 1/10  光圈 3.2  ISO 800  焦距 55 mm  時間 04:47

光是神奇的化妝師

# 如何切取小景

<span style="float:right">*2-16*</span>

三山國王廟的門檻是單純的石階，佐以橫斜的朱木，影子告訴我們當時的天氣狀態。看照片必須加入想像，內容才會更豐富，觀看的感受也會更深。拍照不是一加一等於二的公式，不會想或沒有能力去想，就不要涉入太深。

觀看照片就是與影像對話，拍攝者、觀賞者、被攝者三者互做心靈上溝通。所以，照片不是單純用看的就夠，必須用心解讀才會瞭解其中義。

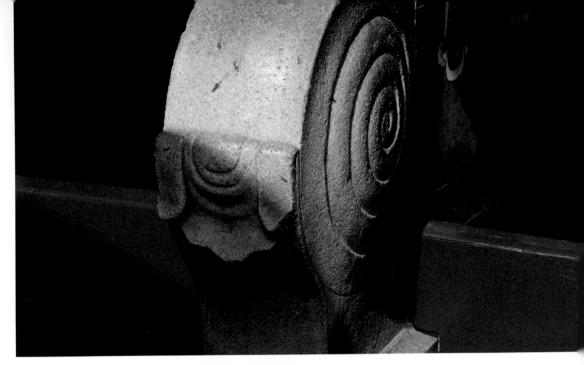

圖 142：快門 1/125　光圈 13　ISO 200　焦距 70 mm　時間 14:17

我拍攝門檻照片時，從大環境內取切取小景，小景內每種影像元素必須適當分配，勇敢丟掉不要的元素，讓照片有簡約之美，並主從有序。簡約之美看似容易，但簡約得太過分，畫面會變得單調，因此不能不小心。

圖 142 為入口，暗的部分很重要，少了影子就失去廟的味道。當時我用 A 模式拍攝，光圈優先，其餘全自動即可，這是很多資深攝影人最慣用的拍照模式。

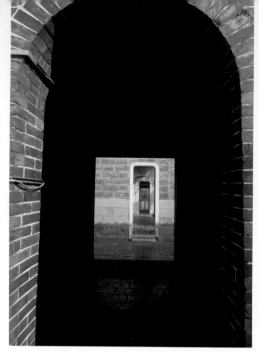
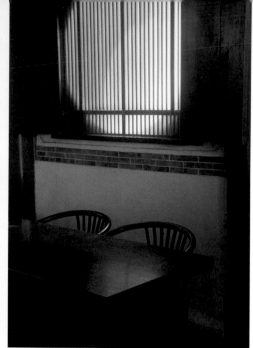

圖 143：快門 1/60　光圈 14　ISO 200　焦距 22 mm　時間 08:00

圖 144：快門 1/50　光圈 5.6　ISO 800
焦距 38 mm　時間 15:43

PART 2—————
光是神奇的化妝師

# 室內、室外拍照，各有巧妙

*2-17*

文開書院是讀聖賢書的地方，所以它的建屋門弄，提示著禮儀、規矩、方正、內心平安、
青出於藍等用意，庭院也必須植樹，告訴學子十年樹木百年樹人的教育偉業。

拍書院，一定會遇到室內和室外兩種場景。室內必定光線昏暗，只有門窗可透光。室外
則是光線晶瑩，亮麗而通透。因此，拍照手法各有巧妙。

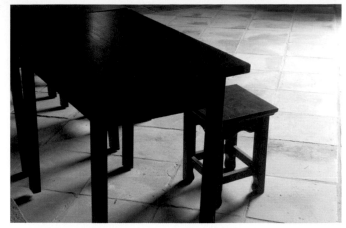

圖 145：快門 1 秒　光圈 22　ISO 400　焦距 40 mm　時間 10:16

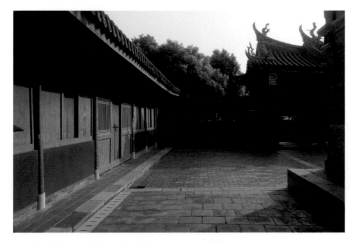

圖 146：快門 1/50　光圈 18　ISO 200　焦距 26 mm　時間 08:17

在室內拍照，可以將 ISO 提升到「不影響品質」的極限，再盡一切努力縮小光圈，讓景深極大化，並注意相機穩定度，所以三腳架是必備工具。室外拍照則以 A 模式為佳，亦可將 ISO 擺在自動上。

如何讓室內、室外光線平衡，技巧難度較高，若將拍攝時間移至晨昏時段，可藉比較柔和的斜光得到最好成果。

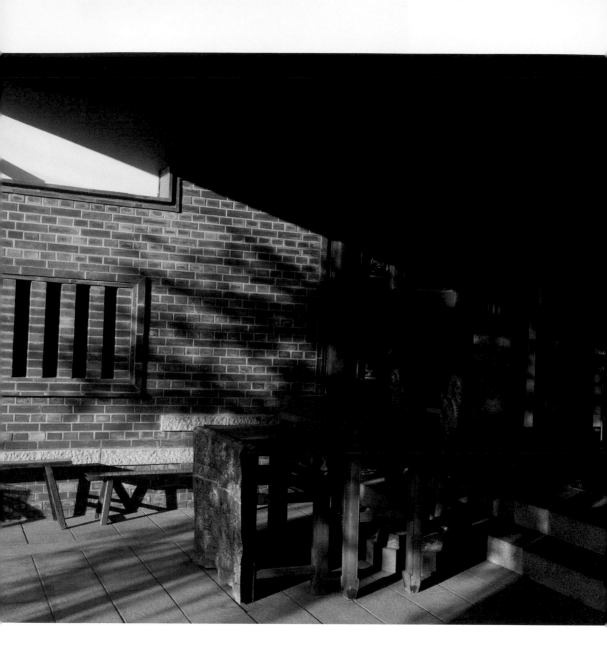

光影中看見美─────

# 第三章　影是光的伴侶

CHAPTER 3

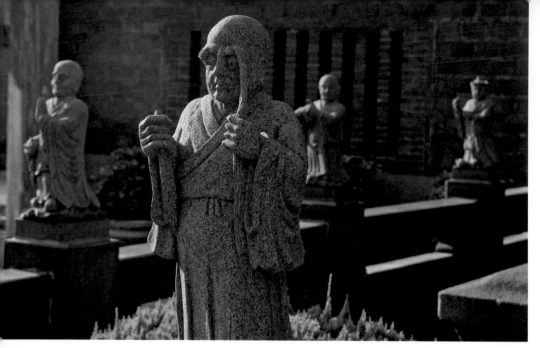

圖 147：快門 1/125 光圈 13 ISO 200 焦距 55 mm 時間 07:28

PART 3─────
影是光的伴侶

# 用光影創造空間感和透視感

一幅影像不論亮部多或是暗部多，為了經營氛圍，掌握光影要能像化妝一樣，「增一分則太多，減一分則太少」。明暗的「布局」，只能以運用之妙存乎一心，讓影像能自己說故事才重要。

利用光影創造出空間感和透視感是文藝復興後的平面美學大原則，人對於美的強化各有主張。

如圖 147，太陽光因斜射，所以威力不
強。龍山寺前庭的菩薩雕像已沐浴於晨
光中，石紋因而顯現。拍石刻雕像的時
刻，光線角度決定了一切。上天才是光
的布局大師，攝影人只要懂得「看」，
就能拍出好光影。

圖 148：快門 1/50　光圈 4.0　ISO 200　焦距 28 mm　時間 12:05

如圖 148，丁家大宅內的藝文展示空間不大，直接拍攝毫無味道，退後幾步，讓眾多的
暗部層次，來替只占小比率的亮光說話。歷史名醫張景岳在其名著《景嶽全書》中指出：
善補陽者，必於陰中求陽，則陽得陰助而生化無窮。陰陽互助，光影互補，醫理與攝理
相通。

此類情境，測光以亮部為主，可靠近亮的地方，讓畫面占滿觀景窗，測出光圈大小，就
以它為主要考量。測妥後先拍一張做檢視，調整好再拍，相機的測光錶以平均值在核算
曝光量，不要被騙才是高手。操作上要善用 EV 增減，你才是操控相機的主人。最後，不
要忽略了暗部層次，要讓明暗互襯互托，視覺效果才宏大。

PART 3 —————
影是光的伴侶

# 拍出細節的層次

3-2

藉光線反射，讓丁家大宅的穿堂縱深一覽無餘。門框邊光拉出的線條，配上前景紅磚地板的反射，讓「勤樸懂事」映入心頭。遠方的「壽」字點出人間福報的祈求，層層門聯訴說著持家教化的理想。天井的光，提升所有元素說故事的能量。

妥善測光才能使明暗細節發揮效果，光影圖像的重點在於能拍出豐富的層次。

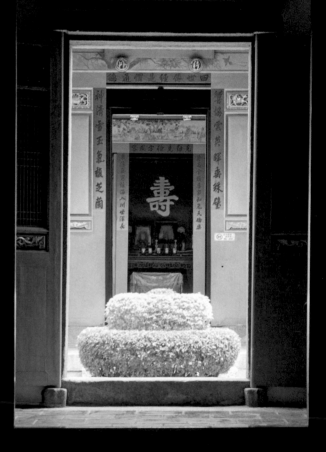

圖 150：快門 1/250　光圈 16　ISO 400　焦距 145 mm　時間 13:23

# 一槍斃命式拍法

二鹿行館是鹿港唯一新穎的好旅店，門口有很雅致的植栽，大水缸養蓮，一旁的芙
容蓊鬱，連接著自然花圃，似空曠野地又非野地。桌椅也很講究，刻意彰顯現代感，
確實有別於鹿港的傳統。從皮椅和桌面的反光即知主人的用心，側旁也備有木質雅
座，讓人在簡樸中看光和影的演出。

旅人拍照經常得順著環境轉，得忍受無法當下令其盡善盡美。事後要將右下馬路上的
白色標線修掉，技術上很容易，但我將原貌呈現，一則利於學者看到不美的殘缺，間

圖 151：快門 1/250　光圈 5.6　ISO 400　焦距 145 mm　時間 13:22

圖 152：快門 1/250　光圈 4.5　ISO 400　焦距 80 mm　時間 13:28

接學到如何當下就能拍好；二則，我主張「一槍斃命」式拍法，拍之前就要看好、選好構圖，然後才按下快門，珍惜分分毫毫的感光材料，避免照片裁切。同時也要禁止機關槍掃射似的拍攝，以免快速折損快門的使用量。

拍照靠緩慢取勝，觀察要神閒氣定，多拍未必有益，要亂拍就得學會亂拍的守則。詳讀我的第二本著作《亂拍煉出好照片》自然會有很好的答案。要拍出好照片，不能不自我要求。容忍缺失，不如不拍。

拍圖 150 時，為了構圖及配合陽光角度，不得不以馬路為背景，畫面右側有一礙眼標線，心想拍攝後再修掉，即可更完美，但亦可當教材，就讓它保持原貌。圖 151 皮質的展現靠微微的反光。圖 152 牆角的木質桌椅，靠光影顯美。

圖153：快門 1/250　光圈 9.0　ISO 800　焦距 100 mm　時間 07:03

PART 3—————
影是光的伴侶

# 影，以濃淡展現生命力

<div style="text-align: right">3-4</div>

光斜影長，烈日影濃，人對光影的感知已內化為情感的自然反應，所以當陽光隱去，
夜景登場，攝影人仍可追逐創作之樂。

光是粒子波動，遇物才使點、線、面現出原形。照明不論器具之形都被視為點，街
燈燈光照於路面，以面呈現，但拍夜景時，因距離遠，路燈就是聚點成線，再用線
組成面。逆光是因為人站在與光對立的位置，才看見未受光部分的黑，但物形的輪
廓又是線，是光線聚集於邊緣之故，受光處的亮光，因為拍攝者所站的位置不對，
因而無法看到光線普照的一面。

濃密疏淡的影子在畫面上總是不搶眼，但用閃光燈拍照，就會出現強烈又令人不悅的黑影，除非另用補光將黑影剪除，所以將閃光燈置於相機機頂絕非好方法。

盛夏的影子總是很濃，樹蔭成為人們躲避烈日的地方，強光極熱，濃影甚涼。情境的經營靠的是光影糾纏，要如何調整影子的濃淡？可用鏡子、反光板、打閃光燈等各種方式，說食不飽，只有親自實踐才會有心得。

拍攝圖 153 時，我正走在老街桂花巷，此屋主人打開房門，陽光先我一步進到屋內。光無形而自在，我卻是為影而攝！不想將屋內的亮，拍得過度以求擁有漂亮的黑。

看到好的光影就得廢寢忘食地拍，以免錯失機會；光影不佳就要耐心地等待，「善守」也是拍出傑作的要素。圖 154 陽光光影界線分明，象徵陰陽強烈對立，女性人物是用來化解對立的。背景上的磚牆，暗示著情愛之專，移景示情是光影的演出效果。看景時要加入想像力，妥善置入好的元素，使情境、人物融合。

圖 154：快門 1/640 光圈 9.0 ISO 400 焦距 40 mm 時間 15:23

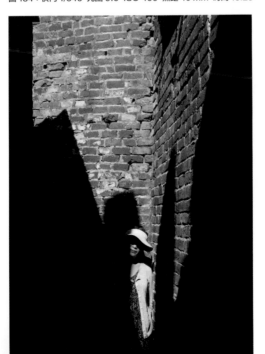

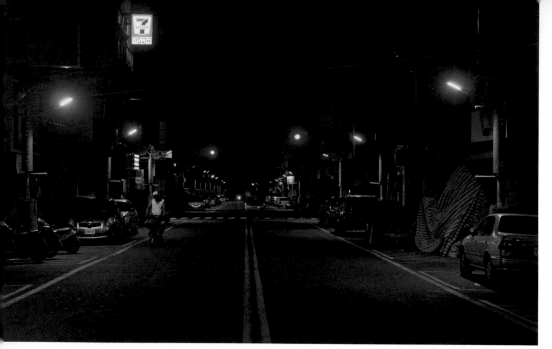

圖155：快門 1/40　光圈 5.0　ISO 800　焦距 48 mm　時間 05:18

PART 3 ————
影是光的伴侶

# 攝影的軟技巧

3-5

數位拍照功能之強，讓攝影非用三腳架不可的機會愈來愈少。拜高 ISO 之賜，許多影友也揚棄了大光圈鏡頭。其實，若背得動腳架又負擔得起價格昂貴的大光圈鏡頭，絕對該擁有 F 值數字愈小愈好的光圈。鏡片品質也是愈重愈貴，因此瞭解「攝影器材」的貴重，知識才是後盾。3C 時代的攝影器材包括機身、鏡頭、閃光燈、三腳架、濾色片和電腦以及螢幕，無一不靠知識的力量定高下，充實知識才不會被器材商牽著走。

攝影除了拍照器材，無形的攝影心更重要。拍照有時得靠老天成全，懂「天文地理」也算是一種攝影技巧。例如拍星軌，你找不出恆定不動的那顆星，就無法拍了。

所以天時、地利、人和，全是軟的拍照技巧。身為攝影人，雜學、雜談都是技巧應用的養分。

鹿港的中山路是舊時「不見天」的所在地，但日本人拆毀「不見天」，要如何拍攝不見天？就靠天馬行空，幻想無限。當年的「不見天」是商家為了便利顧客買賣，避免冬天海風凜冽，夏天西北雨驟降的產物。就像今日觀光市場的頂棚，卻被建成堅固的二樓人行道。除供女人行走，更是小孩子嬉戲的天地，鹿港當年的繁華和女人不能拋頭露面的習俗，由「不見天」的格局即可窺知。

多數人不知「不見天」就是高架路。地面是男人及勞苦民眾的場域，高架路則是專供大家閨秀及有錢人家婦女採買的通道。女人被隔絕在「不見天」之上，所以在鹿港既有不見天，又有不見女人，還有不見地，此是鹿港的「三不見」。

「不見地」是昔日渡海帆船，從臺灣載運蔗糖等重貨到內地，返航時只載重量較輕的南北貨，船體吃水不深易翻覆，因此找來壓艙石增加船隻的重量，這些石板正好用來鋪地，所以昔日鹿港有很好的人行道。「不見地」算是意外的產物。

我趁著暗夜，拍攝想像中的「不見天」，天空不是月明星稀的日子，當大家還在睡夢中，我遊走中山路，只見街燈及少數亮著的招牌，天則是漆黑的，符合我不曾親睹的不見天。

此圖攝於清晨 5：16，當時天空一片墨青，象徵想像中「不見天」的樣子，路燈則是拉回現實的元素。臺灣夜空的顏色經常受環境因素左右，水氣多，折射的雜光也多，因此天也黑不起來。最黑的夜空只出現在極乾燥的沙漠地區，臺灣沒有那樣的黑。攝得這種墨青色的黑天，實屬幸運。

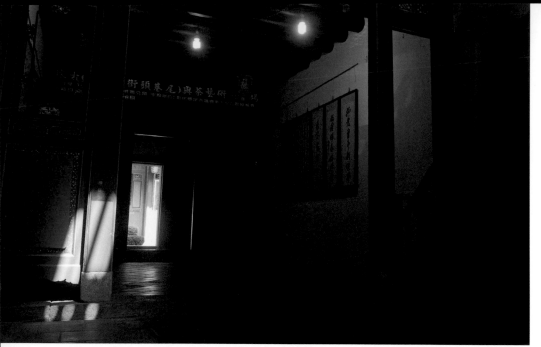

圖 156：快門 1/40　光圈 9.0　ISO 400　焦距 20 mm　時間 13:13

PART 3————
影是光的伴侶

## 測光的重要

3-6

在光影主導下，景物自己會說話，圖 156 陽光由天窗射入，映在牆上，古時候，家訓經常藉由門聯表達，牆上所掛字畫則用以明志。

現代人嫌僅靠天窗的光不足，所以添了兩盞電燈，亮面地磚反射微光，巧妙的用光技巧，令人佩服古代工匠的智慧。

此照片的拍攝技巧以測光最重要，以暗部為主的景象，測光經常誤差很大。宜在測光後，用 EV 值增減，以控制曝光量。沒把握就得多拍幾張，每按一次快門就減三分之一 EV 值，連續拍十張必有一張滿意的。

圖 157：快門 1/320　光圈 8.0　ISO 400　焦距 80 mm　時間 10:32

另外，盡可能用小光圈，比較能求得好景深。

圖 157、圖 158 是鹿港龍山寺，鹿港龍山寺真耐看，值得花時間欣賞。圖 157 亮部
的地磚踏凹痕是力量和時間的累積，棟梁佇立，歷史就沉澱在這些元素裡。光影至
簡，讓想像空間至大。圖 158 牆上的浮雕在歲月、雨露、霜寒浸襲下，紅磚粉碎現
形。相對於血肉之軀，磚石也粉碎，何苦爭名利？來龍山寺靜思，可提升精神層次，
終究文化才是不朽的事業。

我用小光圈拍攝，加長景深範圍。測光以亮部優先，拍後立即檢視，調整再拍。

看兩張照片的光影，比較視覺的反應。室內的照片以黑為主，占了大面積，卻靠亮
光來提升自己。室外的照片好像光亮是主角，但淡淡的影才是力量的決定者，任何
影像絕對少不了黑；任何的黑也少不了光亮，不管比率多或少，互襯才能現生機。
光和影是互生的元素，千萬不要輕忽。

圖 158：快門 1/60　光圈 14　ISO 200　焦距 70 mm　時間 10:55

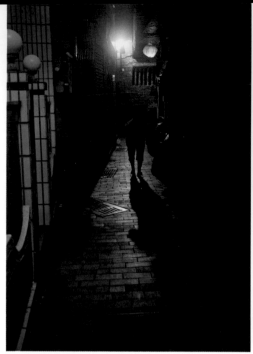

圖 159：快門 1/40　光圈 2.8　ISO 800
焦距 26 mm　時間 18:32

圖 160：快門 1/125　光圈 13　ISO 200　焦距 70 mm
時間 01:14

PART 3————
影是光的伴侶

# 掌握情境、感覺、氣氛

<div style="text-align: right">3-7</div>

拍圖 159 時，小巷路燈已經亮起，一位住戶行經此處，突然發現我拍照，不好意思
地舉手遮掩。我要的是影像情境和感覺，因此著重氣氛的掌握，人物不能缺，但舉
止不重要。他淡淡的身影構築了暗巷的柔和。

光影製造美景，鹿港的純樸就流露在這種自然中。觀光客來去匆匆，拍不到真正的
甜美。想拍出好照片就該放緩腳步，否則很容易錯過美景，像圖 160 牆角一枝獨秀
的荷，請慢慢觀察，讓美滲入心坎。

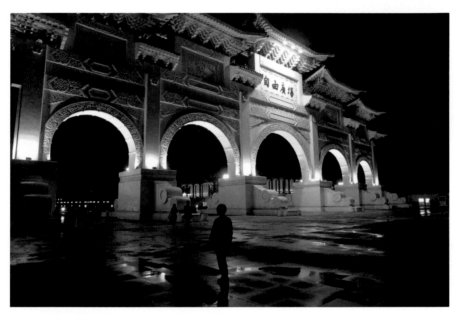

圖 161：快門 1/15  光圈 2.0  ISO 400  焦距 5 mm  時間 19:33

光影情絲萬縷。對影子濃淡的感受，就像口味嗜好，家家不同。例如，自由廣場的夜雨，沒有可拍的嗎？

懂得賞黑看光，用 A 自動模式再增減 EV 值。此時，相機的測光僅供參考，首要的顧慮是快門速度不能太慢，慢到引起影像模糊就壞了大局。圖 159 攝於要去市場晚餐的路上。圖 160 牆的立面若不受光，就是暗淡的，用來襯托荷花正好讓背景淨化。圖 161 地面的雨水反光有加分效果，若少了人物的黑影，畫面就太寂靜了。

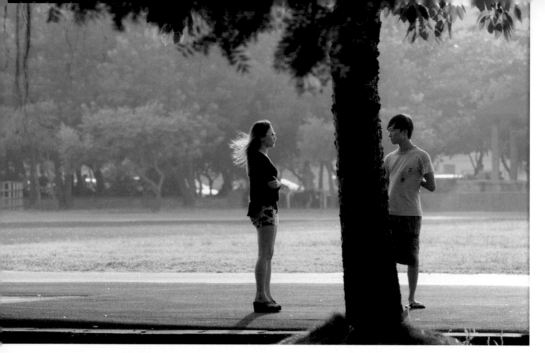

圖162：快門 1/100　光圈 5.6　ISO 200　焦距 200 mm　時間 17:26

PART 3————
影是光的伴侶

# 逆光之美

太陽即將西下，運動場上人潮開始增多，騎腳踏車經過，發現柔和的逆光很適合拍人像。

外拍，我慣用二機二鏡，在室外絕對不換鏡頭，以免相機內的感光體入塵，感光體入塵是件麻煩事，而且身上背太多器材很礙事，所以帶什麼裝備出門應該慎思。

圖 163：快門 1/400　光圈 3.2　ISO 200
焦距 145 mm　時間 17:36

圖 164：快門 1/30　光圈 5.0　ISO 800　焦距 50 mm　時間 05:25

多瞭解光線，你才知道當下最適合拍哪些景
物。練攝影是一輩子的事，拍逆光，只要掌握
得當，照片必然感人。逆光是攝影上考驗測光
技術的極端，懂得抓穩平衡點才能拍出美好的
照片。若幸運遇到周圍反光狀況良好，隨意拍
就會拍出很搶眼的照片。

練好基礎技巧才能迅速而機動地拍照，而防手
震鏡頭是新科技的應用，請儘可能擁有。

圖 165：快門 1/200　光圈 5.0　ISO 200　焦距 92 mm　時間 09:21

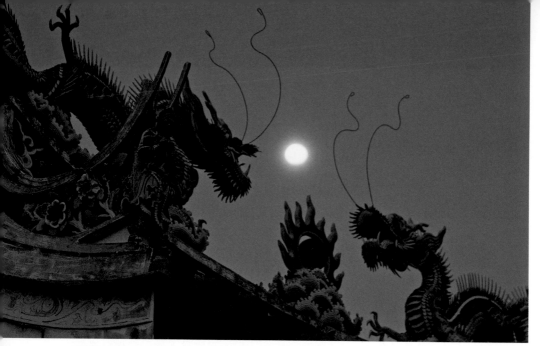

圖 166：快門 1/160　光圈 2.8　ISO 800　焦距 80 mm　時間 05:36

PART 3—————
影是光的伴侶

# 怎麼拍月夜

<div style="text-align: right">3-9</div>

月夜拍照，曝光要更精準，才不會損及暗部的精彩內容。圖 166 攝於中秋過後兩天的清晨，地點是新祖宮牌樓。此廟是清代官方出資所建，有別於現在香火鼎盛的天后宮。

我很快就選定要拍的目標——天龍伴明月。因天色漸白，暗已轉青，很適合拍攝此景。每月只有少數日子在晨曦之前依然可見明月高掛，拍攝者若不知月之圓缺起落，就少了可得之景。拜網路之賜，只要 Google 一下，再查核氣象局的資料，就知道大清早出門有沒有可拍之景。

圖 167：快門 5 秒 光圈 14 ISO 400 焦距 17 mm 時間 18:49

圖 168：快門 25 秒 光圈 14 ISO 200 焦距 32 mm 時間 20:50

此時測光以暗部為主，層次才會豐富。天亮速度很快，拍照動作要迅速。

圖 167 拍攝日期是八月十四日，月亮分外皎潔，已升至一定高度，灑下銀光正好襯出龍山寺大雄寶殿屋脊線條，天空也因亮光而發藍，廟宇顯現出宏偉的氣勢，寺內的人造光更是錦上添花。我想起高中的國文老師說：「月月是月，人間獨賞中秋月；人人是人，人間獨鍾有錢人。」當時不明真意，右耳進左耳出，聽過就忘，現今才知其中滋味。

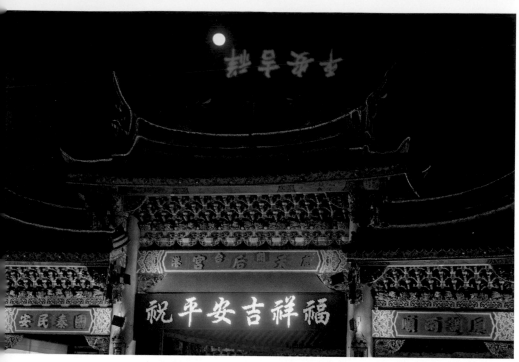

圖 169：快門 1/40　光圈 3.2　ISO 400　焦距 55 mm　時間 18:18

月因反射陽光而亮，所以它照見大地總是「欲語還羞」。月夜拍照，就是要細品月光的溫柔，為了不讓景物一片墨色，所以得藉助環境的補助光。只要記住光的入射角等於光的反射角，就可在拍照現場找到有反光的景物，這是直覺的補助光。

用光的技巧，不在於光的類別，月光絕對有它的特色，所以拍月夜就得拍出月的味道，此時也是有光必然有影，即使細微之微，仍有縱跡。

圖 168 攝於月亮初圓的九月十三日，兩張照片天空的顏色大不相同，月光周邊的水氣是地面天氣的反應。明與暗各有多種面貌，再加上豐富的層次和景物內容構成的照片，讓人明白一個攝影師的技巧與境界。

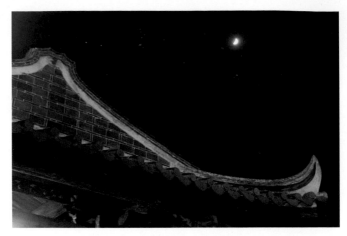

圖 170：快門 5 秒　光圈 5.6　ISO 200　焦距 38 mm　時間 18:41

測光要明暗兼顧，最亮和最暗最好相差四級光圈以內。曝光時間也不宜太長，以免月亮移動，使影像模糊不清。

圖 169 攝於九月十四日，中秋節已過了一個月，但月亮依舊圓滿。我在天后宮前廣場守候月亮升起，當月亮來到適當位置，LED 的燈光也因光線折射的關係，形成詭影，逃避不掉，決定接納它入鏡。月亮的影子在牌樓頂上的雙龍搶珠位置出現，眼要細才看得清楚。

這時必須使用長鏡頭拍攝，才不會將月亮拍小了。以近景為對焦點，不必考慮月亮是否清晰，用自動測光即可，ISO 要調高，才不會讓影像模糊。

圖 170 攝於九月初七，月亮缺角，龍山寺的屋宇也是獨角，天上、地下相呼應。月圓時天空比較亮，缺角時，天空的顏色暗中有青。

拍月景最好使用三腳架，要注意長時間曝光，不能有月亮移動的痕跡。

光影中看見美————

# 第四章　光影體悟

CHAPTER 4

# 暗房技巧和影像軟體

要享受光影帶來的美妙,先得明白:眼睛所見景色與感光器能記錄的有極大差異。有時候,眼睛所看的美,相機很難如實記錄;有時候相機所拍,還要透過「暗房技巧」煉一下,改變明暗反差和色調就會驚訝地發現這真是一張好照片,就像帥哥、美女經過打扮化妝一樣。

數位暗房技巧,可以在明亮的電腦前作業,修得不滿意可立即重來,所以大大節省了時間和材料的成本,若你不擅於操作電腦,最少要具備「會看」的功力,知道哪些地方要如何調整,然後指揮專業人員幫你調整。

圖171：快門 1/200　光圈 11　ISO 400　焦距 24 mm　時間 13:33

電腦已是相機的延伸，只會按快門拍照，充其量只完成攝影創作的一半。影像軟體非常豐富，其中以 Adobe Photoshop 和 Lightroom 在攝影界被應用最多。

Photoshop 可以改變影像內容，也是被「誤用」最多的影像軟體。例如：荷蘭主辦的世界新聞攝影大賽，每年都有因修飾太多而被取消得獎的案例。Lightroom 則是很好的「暗房」軟體，以前在暗房內很難的調整功夫，有它則可輕鬆工作。使用影像軟體最好只輕輕地「調整、修飾」影像，但不要「修改」影像內容。

除非你是攝影家，只為自己創作，否則奉勸學攝影的朋友先練好 Lightroom，調校明暗對比，呈現最佳的色階、色調，再進階到 Photoshop，才能更深入瞭解影像的世界。將照片修得「不自然」是現階段臉書（Facebook）上很多照片的通病，自己慎思才能取得最好的成果。

圖 172：快門 1/125 光圈 5.6 ISO 200 焦距 34 mm 時間 11:41

PART 4————
光影體悟

# 照片的靈魂

4-2

在京都拍照，秋天的主題是楓紅，但決勝的關鍵卻是光影，其次是照片的構圖。照片的靈魂是無形的，但高尚的靈魂也要美麗的軀體來承載，美麗的載體就是光影和構圖，真正的攝影師用照片寫作文，文章不感人，寫得再多也沒有用。

京都是日本賞楓的重心，最主要原因是廟多。廟內修行者窮一生之力，用樹的美來展現修道功夫。各廟之間默默地競爭，又互相參學，用千百年的時間，累積出京都的特色。

圖 173：快門 1/125　光圈 11　ISO 1600　焦距 40 mm　時間 06:40

春櫻、夏綠、秋紅、冬雪，拍攝前竭心盡智地研究
光影，瞭解光又能掌握光，自然可以隨意拍到傑作。
專心和敬意是相機之外的工具，技巧則是基礎。以
拍楓紅為例，專志觀察一定可以發現感人的景色，
景色之內若含智慧必是傑作。

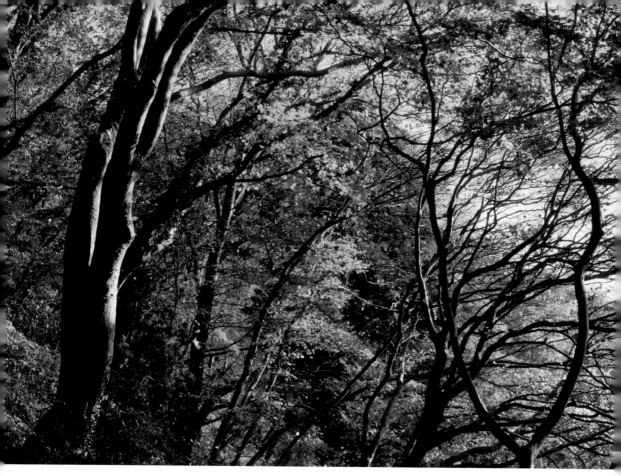

圖 174：快門 1/80 光圈 22 ISO 800 焦距 48 mm 時間 13:01

拍光影，我最常用的是 A 模式自動，也就是光圈優先的
拍法，光圈決定景深，好照片一定將景深控制在最適當
的範圍內。快門速度因要配合景深大小，所以有快慢的
極限，太慢則用三腳架補足，或提高 ISO 感光度，或採
用防手震鏡頭輔助。如果快門超出最快的極限，就該降
低 ISO 或使用減光鏡，才能拍出照片深處的靈魂。

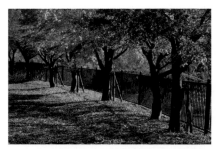

圖 175：快門 1/250 光圈 8.0 ISO 800
焦距 80 mm 時間 09:57

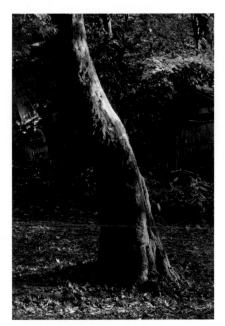

圖 176：快門 1/250 光圈 7.1 ISO 800
焦距 86 mm 時間 12:45

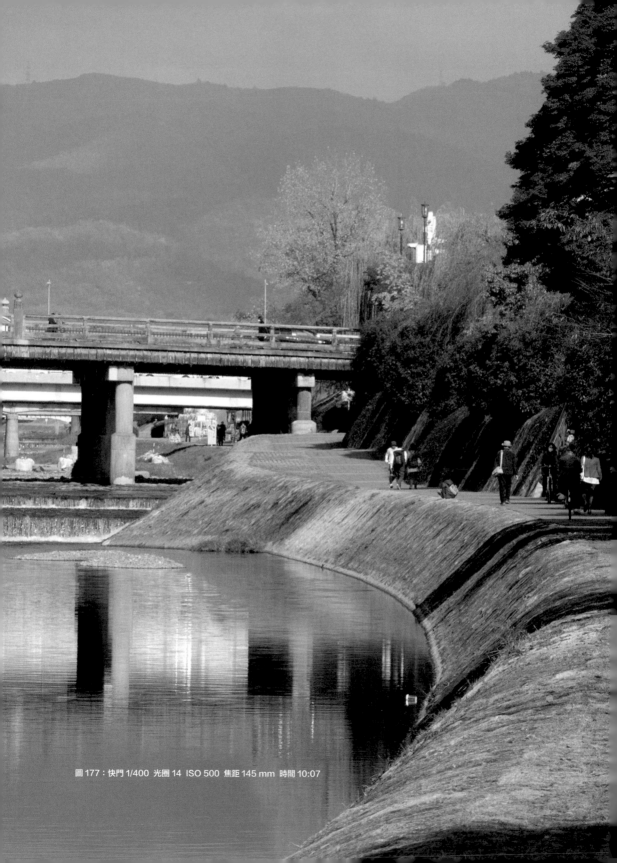

圖 177：快門 1/400  光圈 14  ISO 500  焦距 145 mm  時間 10:07

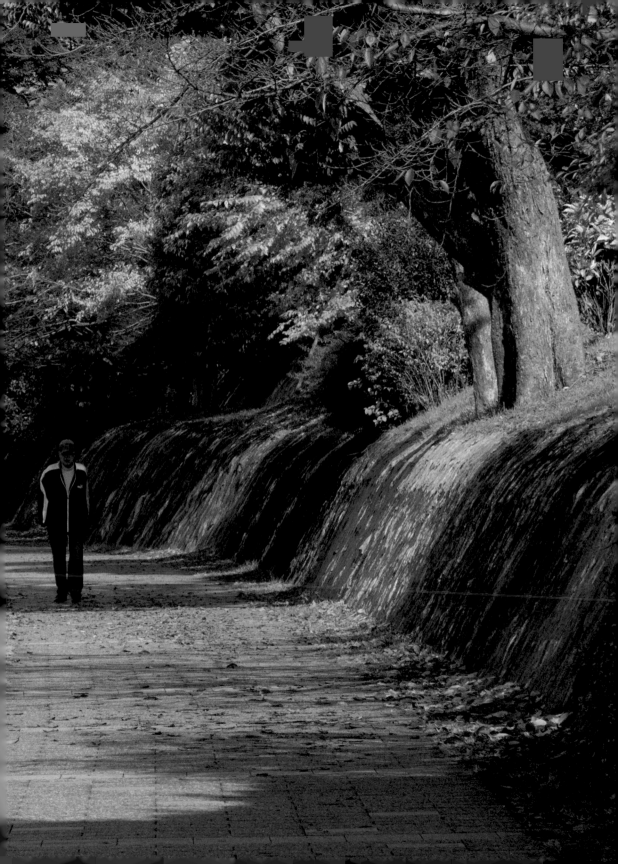

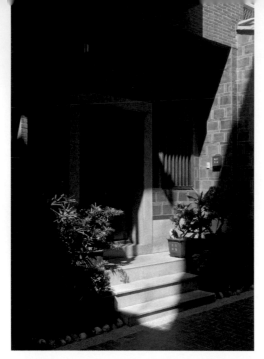

圖178：快門 1/50　光圈 14　ISO 200　焦距 30 mm　時間 10:19

PART 4————
光影體悟

# 攝影是以光影為中心的觀察

4-3

---

數位攝影風行全世界，瘋狂拍照的人爆增，無人不知按快門的樂趣。因為科技高明，現在拍照不易失敗，即使失敗也可以馬上重來，導致大家拍照更不用心。不懂分辨照片的好或壞，這是退步，攝影人當心生警惕。

對攝影師來講，數位化以後，拍照的技術門檻更高了。以前的攝影師只要專心拍照即可，技術對他們絕無障礙，但現今的職業攝影人工作複雜且繁重，除了專心拍照之外，還必須處理各項後製。

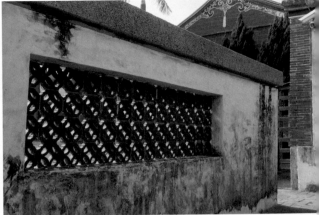

圖 179：快門 1/80 光圈 6.3 ISO 400 焦距 70 mm 時間 16:36　　圖 180：快門 1/80 光圈 18 ISO 200 焦距 24 mm 時間 14:06

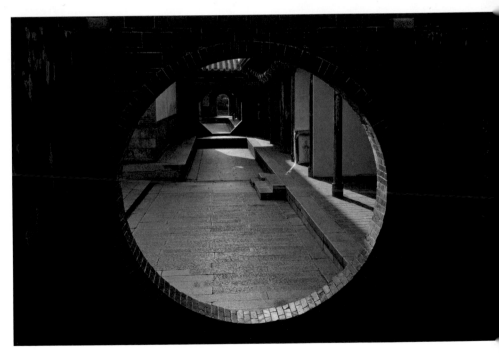

圖 181：快門 1/100 光圈 13 ISO 200 焦距 31 mm 時間 16:10

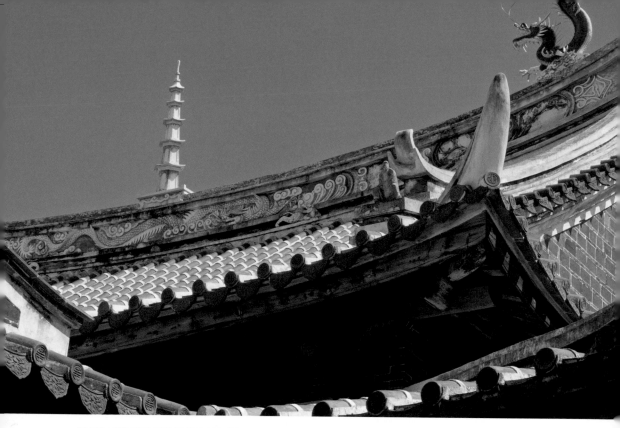

圖182：快門 1/100　光圈 22　ISO 200　焦距 70 mm　時間 10:45

時代雖變，但拍照的基本原理未變，仍由光影主導。有光就有影，光影互唱，千變萬化。光依時間分有畫夜晨昏，時段不同，同一場景景致全變；依空間分有室內、室外；依天氣分有陰晴、霜雪、雨露、雷雲，每個因素都影響或決定了照片品質，所以要瞭解「因」會演變出怎麼樣的「果」。

養心、養技、善感是攝影的三大支柱，有心、有技，並徹知光影，再將「色彩」加進來，照片會更精彩。此書完成後，談論色彩正是我下一本書的主題，如此談攝影正如為桌子完成四隻腳，必定牢靠。

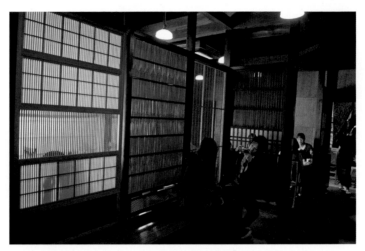

圖 183：快門 1/30 光圈 2.8 ISO 200 焦距 17 mm 時間 10:07

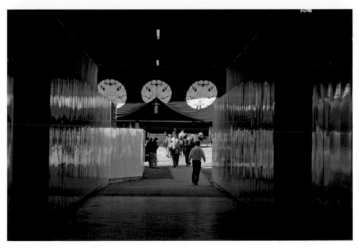

圖 184：快門 1/200 光圈 6.3 ISO 200 焦距 55 mm 時間 08:57

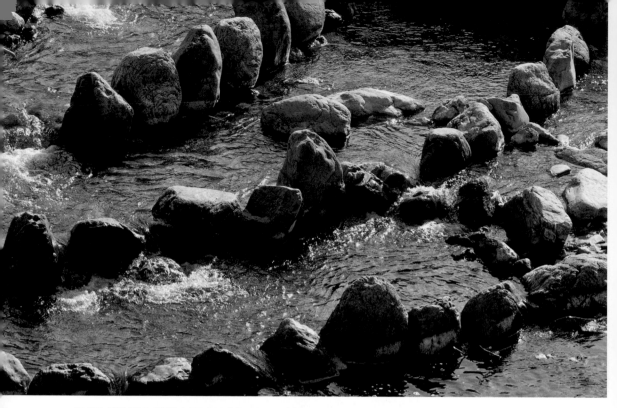

圖 185：快門 1/250　光圈 8.0　ISO 800　焦距 112 mm　時間 09:37

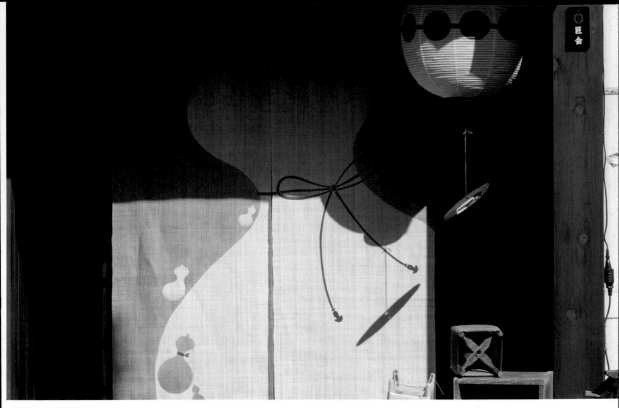

圖 186：快門 1/200  光圈 14  ISO 800  焦距 130 mm  時間 11:06

圖 187：快門 1/80 光圈 5.6 ISO 200 焦距 30 mm 時間 09:13

PART 4 ————
光影體悟

# 好照片一定有故事

鹿港地藏王廟經歷 921 大地震，得到政府大筆整修經費，修復後氣象一新，也開始
聚集人氣。但為了招攬人氣，晚上竟掛起 LED 彩色線燈，陰廟的文化性被忽略了，
實在令人傷心。

圖 187，天光來自中庭空地，地藏廟略顯陰氣，拍下此照後隨即趕往龍山寺，希望拍
到更好的陽剛照片以便互相比對，瞭解光線之奧妙。廟的陰陽全然由光的性質掌握，
唯有對的光影才能創造對的氛圍。

圖 188：快門 1/80　光圈 22　ISO 200　焦距 28 mm　時間 09:58

龍山寺的東牆是我經常守候的地方（圖 188），只要出太陽，早上的東牆必然受光。我早就摸透了環境的地理位置，所以能以逸待勞，來得早不如來得巧。這次守候為的是要有人物出現在照片內的適當位置，讓人的動態襯托出陽氣蓬勃的效果。

龍山寺以聞聲救苦的觀音菩薩為主，菩薩正氣凜然，又無微不至，想表現這樣的陽剛兼柔和，晨光最具代表。拍一陰一陽的照片是將看不見的想法，轉換成看得見的照片。陰陽是光影的本質，當它因廟而顯，效果更擴大了。

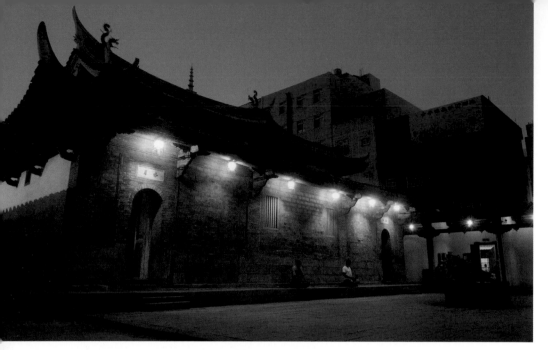

圖 189：快門 6 秒　光圈 18　ISO 200　焦距 17 mm　時間 18:13

# 人工燈光

4-5

人工燈光對攝影來說很令人頭痛，因為每盞燈就如每個人，有獨特的個性，所以會出現不可控制的顏色。若你沒有特殊意圖，燈光可以趕走黑暗，讓拍照者有更大的空間可以發揮。

圖190：快門10秒 光圈18 ISO 200 焦距48 mm 時間18:14

圖191：快門1/30 光圈3.2 ISO 400 焦距70 mm 時間19:12

數位相機即拍即看，大大降低燈光顏色帶來的困惑。儘管人工燈光所拍的影像會溢出人眼所見的「色」，但也因此常常有意外的驚奇。例如，龍山寺夜誦經文時，有人在屋簷下打坐的影像，不論全景或特寫，因光的色彩，反而意外成了美麗又有氣氛的照片。

圖 192：快門 1/25 光圈 3.5 ISO 800 焦距 23 mm 時間 16:49

圖 193：快門 1/6 光圈 2.0 ISO 400 焦距 5 mm 時間 19:37

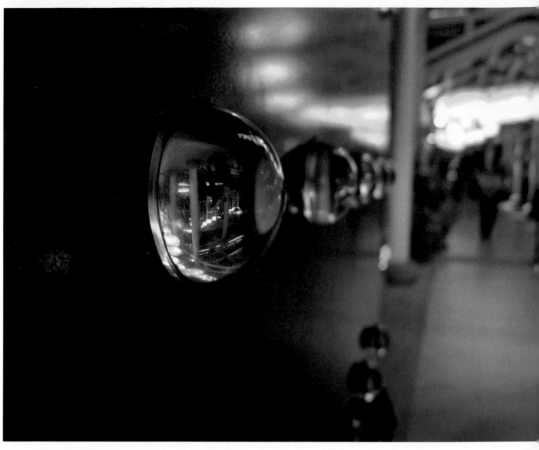

圖 194：快門 1/20　光圈 2.0　ISO 400　焦距 5.1 mm　時間 17:58

將白平衡擺在自動上放心地拍，沒有人知道標準在哪裡，這麼拍反而會有驚奇的創作。人工燈光最令人憎恨的是其所生的影子，紛亂的影子讓人產生錯覺，不像太陽光有一致性。要發覺「亂」的可愛，影子的方向十分重要，但置之不理也會形成另一種美感。

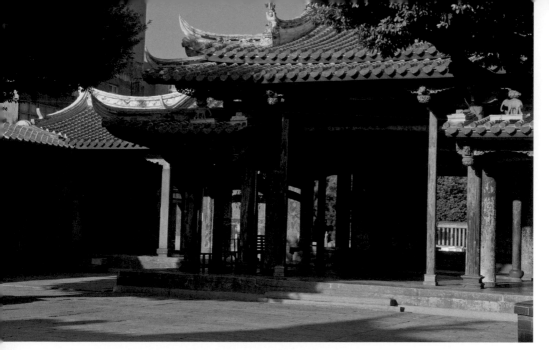

圖 195：快門 1/125　光圈 14　ISO 200　焦距 44 mm　時間 07:23

# 善攝者重影輕光

4-6

---

四張照片拍於不同日子、不同時刻，圖 195 攝於上午 7：23 的龍山寺，圖 196 攝於下午 1：32 和圖 197 攝於下午 1：36 的桂花巷旁，圖 198 攝於下午 3：48 鹿港國中榕樹下。這些景若缺適當的光，難成出色的照片。所以，看光比看景重要。

拍照脫離不了陰陽所造成的氣勢，在紛雜的人世間，利益、人情糾葛似無所遁逃，其實，境由心生，心若澄，萬般皆好景。

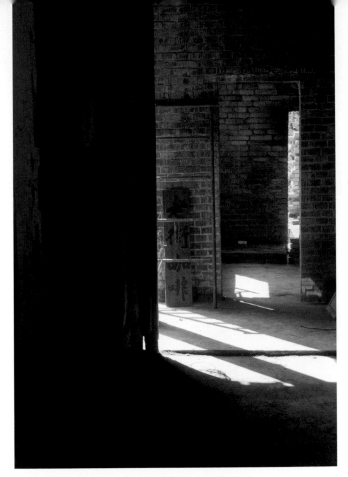

圖 196：快門 1/100　光圈 11　ISO 800　焦距 55 mm　時間 13:32

　　遊走在桂花巷旁的後車巷，兩巷之間有弄可通，弄內
破舊老屋有些已開始修復，若能保留舊的時間味道才
是整修的上上功夫。用這樣的空間經營成文化氣息濃
厚的店，應該頗具吸引力。若能將光影也納入規劃，
都市人一定會迷戀上光影誘惑。因為都市店家只有人
造光，但在鹿港可以利用活生生的太陽光影。

圖 197：快門 1/50　光圈 22　ISO 200　焦距 45 mm　時間 13:36

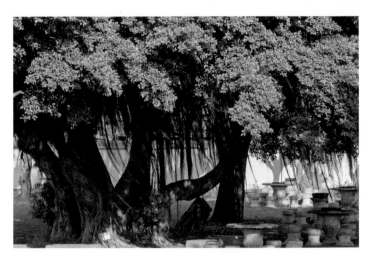

圖 198：快門 1/200　光圈 5.0　ISO 200　焦距 112 mm　時間 15:48

圖 198 操場邊的榕樹，待桌椅不自然的青色褪去，風味將更濃。
地方的特色要在地人自己經營，只有當地人最瞭解地方特色。影
子對於影像而言，絕對比光重要，影能彰顯光的作用，但光卻會
破壞影的味道。

善攝者重影輕光，可是無光不成像，多拍就能明白如何取得美好
的平衡。

圖199：快門 1/30 光圈 7.1 ISO 400 焦距 55 mm 時間 05:49

PART 4————
光影體悟

# 一分鐘的光變化

<div align="right">4-7</div>

---

拍照就是在一瞬間決定高下，兩千分之一秒的快門等於把一秒鐘切成兩千等分，所以拍照就是在學明察秋毫。

清晨站在龍山寺外，靜觀「天光」的精彩演出，人眼對光景之細微變化經常沒有機器的精確。凡人肉眼不能看到的很多，但透過相機我們看到了更多，因此學攝影之後應該使人變得更謙卑。

圖 200：快門 1/30 光圈 7.1 ISO 400 焦距 55 mm 時間 05:50　　圖 201：快門 1/30 光圈 8.0 ISO 400 焦距 55 mm 時間 05:50

攝影術發明後，醫生才有辦法藉 X 光、超音波、斷層掃描、核磁共振、中子攝影等技術協助、發展預防醫學，實現大醫醫未病的理想。攝影和「生命、健康」事息息相關，不可輕忽攝影的重要性。

這篇的照片是我在上午 5：50 的龍山寺看「光景」，約每隔二十秒按一次快門，用一分鐘的時間拍出三張感覺完全不一樣的「景色」，看光景拍景色就是攝影人的修行。單純地拍，久了就會攝出幸福。

此刻，我用 S 模式，以快門優先的自動模式拍照，白平衡也用自動，結果證明變化很大。短短的一分鐘像極了人生匆匆，變化莫測。

圖 202：快門 1/320 光圈 9.0 ISO 400 焦距 200 mm 時間 13:59

光影體悟

# 只要有一點點光源就可以拍

4-8

光影不彰，影像暗沉，此際只能靠造形取景。要掌握好造形的基本元素——點、線、面拍照就永遠不寂寞。只要有一點點光源，隨時可以拍照，人要適應環境，再從中取勝。

環境代表無情世界，它不會因你改變狀態，迎合你所想、所要。「天地無心，以萬物為心」，拍照者是萬物的一分子，用「以物看物」的胸懷，就會瞭解天下萬物皆有自身的獨特與偉大。

圖 203：快門 1/640　光圈 22　ISO 400　焦距 135 mm　時間 14:00

圖 204：快門 1/50　光圈 11　ISO 200　焦距 17 mm　時間 07:53

圖 202、圖 203，一張在屋影內，一張受光，窺其奧祕在光影變化。受光的條香正在晒乾，色彩較豐，所以只要景深控制得宜就很搶眼。環香在陰影裡風乾，反差較低，利用高 ISO 增強反差，能提升視覺效果。

拍圖 204 時，陽光剛滲進文開書院，紅牆向人熱情招手，庭中樹代表百年樹人的志業，門窗彰顯教育有成則青出於藍，書院的靜被朝陽打破了。

圖 205：快門 1/80 光圈 7.1 ISO 200 焦距 35 mm 時間 07:51

PART 4————
光影體悟

# 牆飾

<div style="text-align: right">4-9</div>

圖 205 的半圓形瓦片組成韻律紋路，因為有空隙，氣能穿牆而過，空隙可以由內窺外，外人也可在牆外觀內，美觀與實用兼具。圖 206 的甕牆非常有名，原汁原味保存下來的極少，在十宜樓附近尚可見到殘存景象。牆飾藉光線變化有各種不用面貌，圖 208 是日茂行的建物，當時拍下暗面現出的立體感。

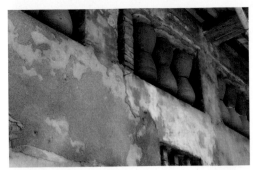

圖 206：快門 1/50 光圈 9.0 ISO 200 焦距 38 mm 時間 12:39

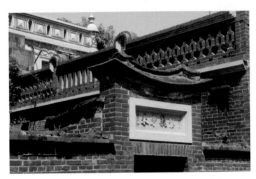

圖 207：快門 1/60 光圈 22 ISO 400 焦距 45 mm 時間 11:26　圖 208：快門 1/80 光圈 13 ISO 200 焦距 70 mm 時間 09:19

圖 207 東西合壁的樓房，全臺少有，鹿港也僅此一處，窗飾、牆花比現代的水泥建築高明多了。慢慢看此系列的圖，好好比較光影足跡，僅僅欣賞牆飾就足以讓人在鹿港停留一天了。

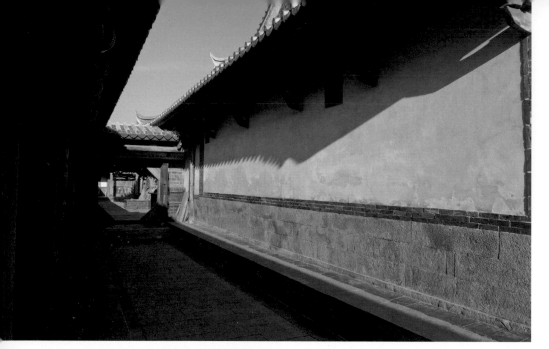

圖 209：快門 1/125 光圈 11 ISO 200 焦距 17 mm 時間 07:10

PART 4—————
光影體悟

# 審慎選用鏡頭

<div align="right">4-10</div>

---

拍照的視覺變化十分神奇。時間、所站位置、使用鏡頭焦距不同，皆可引起很大的
震撼。圖 209、圖 210 都攝於龍山寺東側迴廊，時間一早一晚，味道全然不同。白
天，影子映在牆上的位置，使用廣角鏡頭的透視感充分顯露。到了晚上，燈主導光影，
加上使用長鏡頭壓縮效果，氣氛迥然異於白天，靜心觀賞，照片可以勝於語言。

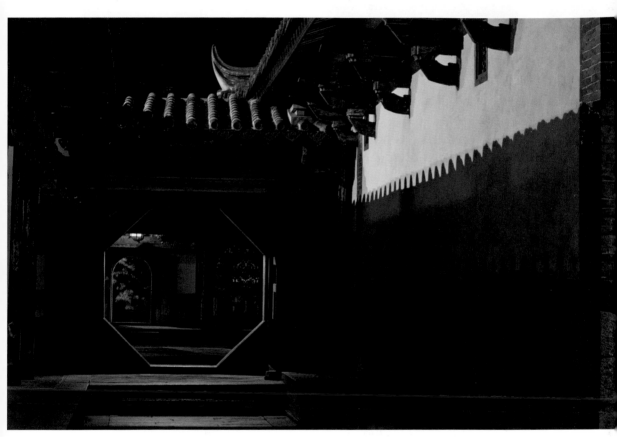

圖 210：快門 1 秒　光圈 10　ISO 320　焦距 70 mm　時間 20:35

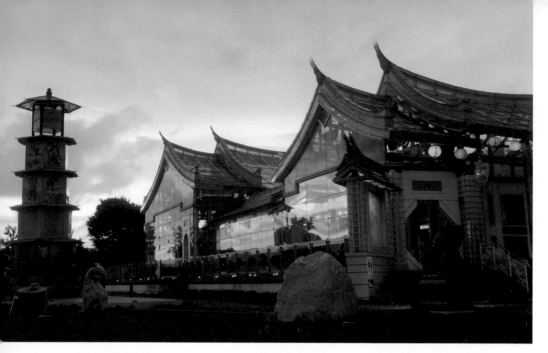

圖 211：快門 0.8 秒　光圈 16　ISO 200　焦距 31 mm　時間 18:08

PART 4————
光影體悟

# 拍照，牽一髮動全身

4-11

拍照，牽一髮動全身。時間會變，光線雲彩會變，即使是人工光源（燈光）也會變。
所以，全世界找不出兩張照片的原稿是一模一樣的。

我到彰濱工業區拍燈光，先選定地點，然後架好三腳架，享受帶來的熱咖啡。外出拍
照必須大量喝水，為了享受拍的樂趣，所以一定要照顧好身體，才有辦法安心工作。

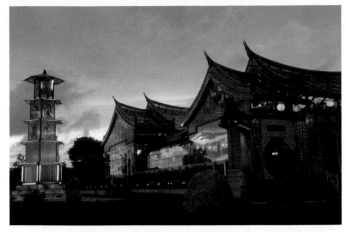

圖 212：快門 1.3 秒 光圈 22 ISO 200 焦距 31 mm 時間 18:10

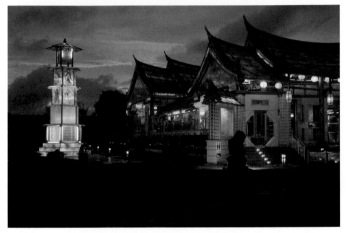

圖 213：快門 1/30 光圈 2.8 ISO 400 焦距 34 mm 時間 18:23

等待，是攝影者思考的良機。這三張照片，除了三腳架和鏡頭之外，其他因素都是變動的。拍之前，我已經知道今天要拍何種影像的照片，要告訴讀者哪些事，所以做好準備之後就靜觀細思，等著按快門。

下午 6：08 拍了圖 211，兩分鐘後拍了圖 212，6：23 拍了圖 213，讀照片時可先看天空光影，再看建築物的身影，然後看燈光。各部分都看過之後再看整體，利用比較照片的機會學「光影」。細心、細讀、細思，三張照片相似卻不同，閱讀影像比閱讀文字難多了。

ORIGIN系列 006
# 在光影中看見美

作　　　者——胡毓豪
主　　　編——邱憶伶
責任編輯——麥可欣
責任企劃——吳宜臻

董 事 長——趙政岷
總 經 理

總 編 輯——李采洪

出 版 者——時報文化出版企業股份有限公司
　　　　　10803 臺北市和平西路三段 240 號 3 樓
　　　　　發行專線—（02）2306-6842
　　　　　讀者服務專線—0800-231-705 ・（02）2304-7103
　　　　　讀者服務傳真—（02）2304-6858
　　　　　郵撥—19344724 時報文化出版公司
　　　　　信箱—臺北郵政 79~99 信箱

時報悅讀網—http://www.readingtimes.com.tw
電子郵件信箱—newstudy@readingtimes.com.tw
時報出版愛讀者 http://www.facebook.com/readingtimes.2
法律顧問—理律法律事務所　陳長文律師、李念祖律師
印　　　刷—詠豐印刷有限公司
初版一刷—2015 年 3 月 20 日
定　　　價—新臺幣 400 元

國家圖書館出版品預行編目資料

在光影中看見美 / 胡毓豪著 . -- 初版 . -- 臺北市：時
報文化, 2015.03　　面；　　公分 . --（ORIGIN系列；6）
ISBN 978-957-13-6223-6（平裝）

1. 攝影技術 2. 攝影光學 3. 數位攝影

952.3　　　　　　　　　　　　　　　104002764

ISBN 978-957-13-6223-6
Printed in Taiwan